作者像

1935 年攝於德國

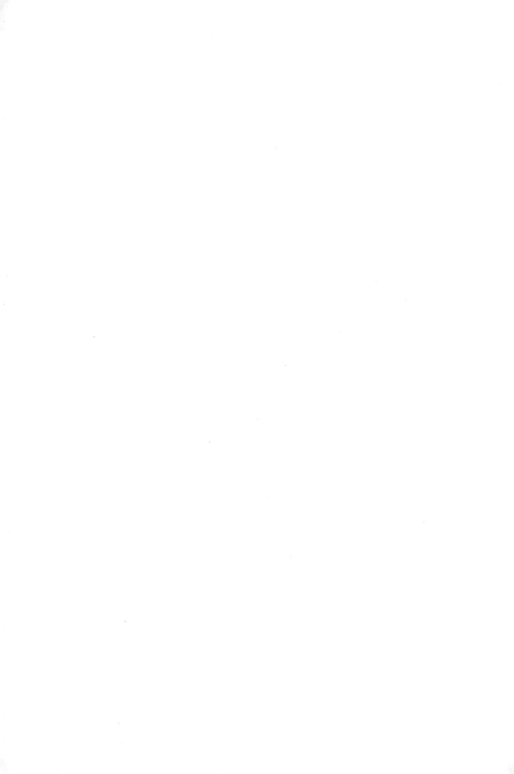

陳達 著

浪跡十年之閩粵、南洋記聞

中和出版
OPEN PAGE
中

出版說明

　　陳達先生（1892—1975）是中國著名社會學家，現代中國人口學的開拓者。二十世紀二十年代獲得美國哥倫比亞大學博士學位，歸國後入清華大學任教，是清華大學社會學系的創始人、系主任，抗戰時期擔任西南聯合大學歷史社會學系系主任和清華大學國情普查研究所所長。

　　陳達畢生致力於勞工、人口和華僑研究，其治學堅持實事求是，注重社會調查。1934 年，陳達應中國太平洋學會之約負責進行南洋移民問題的調查與研究，為此他成立了一個調查團，自任團長，副團長為嶺南大學社會學系伍銳麟教授，分赴中國東南閩、粵地區及東印度群島、馬來西亞、泰國等地調查，並根據調查成果先後出版《南洋華僑與閩粵社會》（商務印書館，1938 年）、《浪跡十年》（商務印書館，1946 年）等專著。

　　《浪跡十年》是其中較有特色的一書，它並非學術著作，

而是一位現代社會學家以社會學眼光來觀察、記述和解釋其所見所聞、所讀所思的新式筆記體日記。全書「始於民國二十三年八月，止於民國三十四年四月，共為十年又九個月」，共約28萬言，內容主要包括兩個方面：第一章至第五章是1934年至1935年陳達在粵東、閩南和廣西、東印度群島、暹羅（今泰國）、蘇聯等地從事調查及旅行考察的筆記；第六章至第九章是抗戰爆發後，陳達自北平至雲南，對戰時雲南的觀察和參加雲南人口調查期間的見聞。

本書選取原書前五章，另擬《浪跡十年之閩粵、南洋記聞》為書名，力圖透過二十世紀三十年代閩粵和南洋等地調查的見聞記錄，真實再現當時閩粵、南洋的華人生活狀況和民俗風情原貌，及其與中國革命千絲萬縷的聯繫，蘇聯記聞則是對當時蘇聯的社會發展及工農生活細緻而具有獨特價值的記錄。原書第六章至第九章，是次出版未收錄。

關於本書的體例和寫作風格，作者在「序」中簡要提到：

- 體裁上，「我既打算將所見所聞與所想到的隨時記下，其最方便的文體莫如筆記。」「用隨便的文筆，鬆懈的組織，說些我要講的話，記些我認為有趣或值得注意的事物。」

- 記述形式，「分章與節及目。分節的標準或用地域或按題目的性質。節下有目，記載較詳的事情，大致依時

期排列先後的次序。」

- 各條目只是按照類型加以大致的歸攏,「目與目之間有時沒有系統的關係。一章之中亦往往缺乏嚴謹的組織。」「不像是教科書那樣的機械與莊重。」

- 相較於傳統的遊記隨筆,本書既有社會觀察的嚴謹、客觀,也具有更高的科學性和可信度,「本書所記的在有許多方面,可以灌輸社會學的知識。」「閱讀本書之後,應該可以得着些訓練,這些訓練,是實證社會學的初步。」

此外,本書的行文也有其時代性,一些詞語如棋杆(旗杆)、心賞(欣賞)等,與現今規範用法不同;一些地名如暹羅、安南、爪哇、馬來亞、星加坡等,用的是當時名稱,為尊重經典原貌,均予以保留。

香港中和出版有限公司編輯部

目錄

序

　　在以往十年裡，我的生活過程中，遭遇着極重要而稀罕的事變。其最顯明的，便是駐華日軍在盧溝橋的挑釁，釀成中日之戰，隨後演變為第二次世界大戰。這件非常之事，對於我發生了繁雜而難以形容的影響。不說別的，單講我國抗戰開始的時候，我剛是四十有零的壯年。而今白髮頻添，精神漸衰；雖尚非是老者，但體力、毅力與記憶力，已遠不如當年。抗戰不是使我衰老的原因，因沒有戰爭我亦是要衰老的，但抗戰確實催我衰老，使我衰老得更快。所以在抗戰期間，我個人如何生活，是值得分析的，因為由此可以反映出來許多和我相似的個人，或和我相異的個人。具體說來，在抗戰期間，我的心情如何？工作如何？對於抗戰的反應如何？對於社會的觀感如何？對於我國建設的期望如何？見解如何？

　　為要解答前述的問題，或不勝列舉的其他問題，理應有

比較詳盡的記述。記述的方式可以有下列數種：（一）自傳：我還是中年以上的人，不想在這個時候，片段地敘述自己的生活。（二）回憶錄（Reminiscences）：英美有些人士，關於追述過去的經驗與事實，往往利用此法。（三）有些人把生活與自己的工作，在同一書內夾敘，例如美國社會學前輩，柯立教授（Charles H. Coeley: *Student and Life*）。（四）德國人有時採用一種通俗而隨便的撰著，作關於「研究旅行」（Studienreise）的敘述，內中旅行的成分多，研究的成分可多可少。上述數種，我也有局部採用的，但沒有純粹地採用哪一種。我的最後決定，是用本書的方式，分章與節及目。分節的標準或用地域或按題目的性質。節下有目，記載較詳的事情，大致依時期排列先後的次序。目與目之間有時沒有系統的關係。一章之中亦往往缺乏嚴謹的組織。就本書的書名視之，彷彿是一種小品文的著作，細察其內容實是敘述我的見聞、我的觀感、我的工作、我的思想。用隨便的文筆，鬆懈的組織，說些我要講的話，記些我認為有趣或值得注意的事物。我所見的東西如風土人情；我所遭遇的社會境地如討論會；我所接觸的人物如蘇聯勞工，或雲南鄉民，往往隨筆寫出。有些事情是瑣碎的，是無關宏旨的，但亦有比較重要的事實。無論如何，我將所見所聞與所想到的，隨時記下，盼望有些資料或可供參考與研究用的。

　　我既打算將所見所聞與所想到的隨時記下，其最方便的

文體莫如筆記。我從小就學習做筆記，到如今還保存此習慣。我在閱書或旅行的時候，大致帶筆與紙，預備隨心所欲，抄記任何項目。俗語云「好記性不如爛筆頭」，我在少年時，記性固然不壞，且筆是甚勤的。這部書的材料，大部分係依賴勤於筆而集成的，事無巨細，興到即記。我認為筆記是最隨便的文體，利於記述事物，表達思想。

因為我是社會學學生，凡是我所注意的人與事、人與人的關係、人與事的關係、事與事的關係，往往含有社會學的意味。我的觀察與思想，有時候不知不覺地入於社會學的領域。本書所記的在有許多方面，可以灌輸社會學的知識。不過這些知識，亦是無系統的，無組織的，不像是教科書那樣的機械與莊重。

我所敘述的，有許多誠然是瑣碎的事情，但人的生活裡，有很大的部分是由瑣事累積的，例如衣食住及日常的活動。對於這些事件我們要能夠觀察，觀察時要能利用五官的全部或若干部分，觀察時要能減少錯誤。第二要能將所觀察的，隨時隨地記錄下來，記時要力求與所觀察的結果相符，並且力求正確，避免偏見。如果不記，有許多事物，就變成過眼的雲煙，不留痕跡，以後再無研究的機會。如果記得不夠詳盡，對於敘述或立論，有時得不着可靠的根據。第三要能了解這些記錄的意義，要能解釋所觀察的現象及所記錄的事實。如能做到這一

步，結論原理與哲學俱可演繹出來，且可提高其準確性，因為他們是根據於事實的。所以有許多少年，閱讀本書之後，應該可以得着些訓練，這些訓練，是實證社會學的初步。

本書所包括的材料，始於民國二十三年八月，止於民國三十四年四月，共為十年又九個月。最初四章敘述我在閩粵與南洋的旅行。第五章討論歐洲旅行中的蘇聯部分，餘稿業已散失。自第六章起，其內容俱是描寫抗戰期間我的生活、工作與感想。*

第九章（抗戰建國）內第四圖（昆陽縣夷人捉野雞）及第五圖（昆陽縣夷婦背物），係老友孫福熙（春苔）兄所畫的，特此聲明並誌謝。

民國三十四年八月十九日（日本投降後四日）
陳達序於雲南呈貢縣文廟。

* 本書主要收錄原著前五章，第六章至第九章未收錄。——編者註

第一章　粵東、閩南與廣西

一、南洋華僑研究的緣起

　　民國二十三年春季，當我的《人口問題》一書將脫稿時，屢接中國太平洋學會來信，約我擔任一種研究工作。因該會於民國二十二年，在加拿大的盆夫 (Banff) 開會時，曾由國際研究委員會，決定該會以後數年的研究計劃，以太平洋區的移民問題為中心，認為移民運動可以影響各關係國的生活程度，使得各國間商品的製造與運銷，發生成本上的差別，因此引起國際的商業競爭及衝突。並因此對於太平洋區發生政治的、經濟的與社會的各種問題。經考慮後，我接受該會請求，準備研究我國的南洋遷民問題。該會並請清華合作，清華准我請假一年，薪金照給，作為清華對於該會的捐款。我隨即擬就研究計劃，分送國內外著名學者徵求批評及建議。並乘暑假之便，南歸，

赴浙江餘杭縣城岳家姚宅小住。今年餘杭大旱，據父老所告，
為 69 年來所未有，縣城東門外溪塘上一帶的苕溪，平時水深丈
餘，今年溪底業已曬乾，形似龜裂。行人可自此岸步行達彼岸。
有些人家在溪底中間掘潭，深五尺以後可以得水，作為飲料。
距潭二里的人家尚來挑水，足見飲水之難得。因時間匆促，我
未到東鄉里河自己家中探望，即赴上海，晨自餘杭縣城坐公共
汽車至杭州，改坐火車，當日黃昏抵申。遇老友李子雲兄，說
目下跳舞盛行，約我同往跳舞廳。惜今夜有雨，子雲疑跳舞廳
內顧客稀少，豈知我們到達某跳舞廳時，座中客滿，已無立足
之地。我回想一日之間，晨離餘杭的災區，晚抵繁華的上海。
餘杭已有成千成萬的難民餓死或病死，上海還是歌舞昇平，過
醉生夢死的生活。不出十二小時，我彷彿脫離地獄，步入天堂，
至少在肉體上有如此的感覺，真使我有不可形容的慘痛。

　　中國太平洋學會，定期開會，約滬上學者十餘人，討論
我的研究計劃，總會研究幹事 Wm.Holland 及 Bruno Lasker 先
生亦出席，後者和我以後有親密的合作，特別是調查開始的時
候。中國太平洋學會幹事劉馭萬兄、拉斯克先生和我坐荷蘭
輪船離申赴廈門，船抵埠時大雨傾盆，我冒雨與廈門大學林文
慶校長作初步的接洽，預備工作人員將來到廈門時，可以得着
些方便。我們即乘原船赴廣州，住於嶺南大學。我即組織調查
團，自任團長，約嶺南大學社會學教授伍銳麟先生任副團長，

中山大學傅尚霖教授及廈門大學徐聲金教授任顧問。

二、汕頭及其附近

按我國舊俗，凡海外的中國人，都混稱為華僑，其實包括性質不同及人生觀不同的兩類人，即遷民與僑民。凡由我國遷出者謂之遷民，凡在海外生長者謂之僑民，僑民的父或其上代大致是由中國遷出的，其母或其上代大概係當地的土人女子。我國的領事以遷民為管束的範圍；至於僑民則被殖民地政府認為歐洲統治國的籍民，不受中國領事的指揮。僑民大致是混血兒，不識華文，不知中國歷史與地理，但有許多人尚愛祖國，並表劇烈的同情。

我經過屢次訪問，知南洋遷民的社區，歷史最久而人數最多者在潮汕及廈門近處。乃着手在廣州招請說汕頭話的調查員十餘人，前往汕頭，在澄海縣屬樟林鎮住下，以推行調查的工作。樟林在汕頭東北約 60 里，計七鄉一鎮，互相毗連。最近一百年以來往暹羅者人數逾五千，往南洋他處者亦不少。樟林的鄰村是東壠，近海，往昔帆船俱在東壠出口。近來南洋遷民往往自樟林赴汕頭候輪渡海。當最近一次的遷民運動正在進行時，遷民領袖及地方紳富，為便利交通起見，自樟林至汕

頭，先築輕便鐵道，用手推車，每車可坐四人。當輕便鐵道初築時，原擬架大木橋於韓江之上，但因工程欠佳，橋成不久即塌，以致不能採用，聽說其弊由於經手人吞款所致。輕便鐵道的路線，只好繞道至樟林，後因經營不得法，將此路抵押於台灣銀行。現在自樟林至汕頭的主要交通方法，專恃公共汽車，其經費、建築工程與經營，大部分依賴南洋華僑或已歸國的遷民與僑民。

汕頭是近代化的市鎮之一，其繁盛的起源，借重於南洋華僑者甚多。汕頭的市房和廣州、廈門的市房有高度的相似。有許多是一層的樓房，樓底下做舖面，深一丈六尺，寬一丈二尺，樓底空處靠前面部分，作為行人道，及貨品銷賣場。樓底後部是房子，那即是店。這個樓底用四柱支起，前面二柱行路者俱能看見，後面則否。樓上是臥房，家人及一部分店員即住於此。據說這種建築的模型，是受葡萄牙人到汕頭經商以後的影響。葡商的影響尚不止於此，據說吸鼻煙的習慣，亦由他們傳入。樟林的鄉紳，有時出示磁鼻煙壺，壺質與壺面的花紋，頗有甚精緻者。吸時用小竹片自壺內撥煙少許，置於圓磁片上，然後以食指納入鼻孔，這些鼻煙壺，原來由葡人帶入，以後漸由本地仿製。

汕頭某名紳，常與歐美商人往來，並常為他們所雇用。他是一個地道市儈，遇事沒有主張，惟洋人的命令是聽；雇主對

於他，和主人對於僕役一樣。這紳士日日不得閒，一日之間亦甚少空閒，但其所忙碌者幾盡是替雇主賺錢的勾當。他是小康之家，屋內的陳設中西合璧，但俱未到好處。生活習慣模仿歐人，最顯著者是紙煙、撲克牌、咖啡、煙斗及白蘭地酒。此人毫無思想，對於本地的大事如繁榮的原因、遷民運動等問題等，俱不感覺興趣；但此人名譽甚大，幾乎家喻戶曉。我疑心歐商最能利用這一類的人，以增加自己的利益。當中外初通商時，歐人因言語不通，不能和中國人直接交涉，往往依賴初通英語的漢人作翻譯。這些漢人大致貧而不學，志在求利。我國的舊有文化既所不解；對於歐人的生活亦只模仿其最粗淺者。習俗相沿，至今彷彿成一特殊階級，前述某紳即其典型人物之一。

汕頭海關稅務司是中國人，但實權操於一位英國人之手，此某英人是酒仙，一日中只過幾小時的清醒生活，餘時俱在酒中尋樂，但少見其大醉，因其有過人的酒量。此君鄙視中國人，很少請中國人到家作客。雖在中國服務逾二十年，極少與上等社會有接觸的機會，平時所周旋者，俱是銅錢眼裡翻筋斗的人。他是舊式的「中國通」，將隨帝國主義而消滅。

招商局經理是一個有能力很認真的壯年。在他任事以前，汕頭的航運，每年俱由太古及怡和洋行分做。他組織航運委員會，邀請汕頭的重要進出口華商為委員，因此對於貨品輸入及運出的需要，各商家均能明了，並可自行妥籌辦法，運費一如

從前，並不增減，商人尤覺便利。太古及怡和，疑其暗中減運費，以圖和兩公司競爭。經理答曰：「我改良買辦制，請在行的商人自作買辦，別無更動。從前的買辦，自己不是生意人，但航運會的委員，都是做生意的，他們對於市場的需要，最了解並最關心。因此他們必能施行比較妥當而於大眾有益的辦法。」

在樟林的華僑家庭中，有些人家有混血的男孩，但未見有混血的女孩。混血的男孩，由父親送回家鄉長住，以期得到漢化的教育，以便將來返南洋時，在父親店中，管理業務。至於混血的女孩，常與母親同居，母親往往是南洋土人，大致因氣候太冷及語言習慣的不同，不到中國來。混血的女孩亦留住南洋，將來在南洋出嫁。混血的男孩在體質上，有時候可以辨識，但亦不甚顯著，其重要區別還在語言與生活習慣。不過在樟林住久了，他們亦都染漢化，如無人特別指出，我們不能辨別誰是混血兒。鄉下人對於混血兒亦並不歧視，財產可以按習慣分配，婚姻亦不會遇到困難，祠堂內祭祖時，往往視同純血的後輩，一般的社交亦並無若何不平等的關係。

在樟林有些動植物是由南洋傳入的，例如鮣魟魚，在各處小溝中都可看見。此魚狀如鯽魚，背翅有刺，熱天常於樹陰下或水邊歇息，有時上岸，上岸後魚身側起，可以向前跳動。

番木瓜（papaya, 簡稱木瓜）甚普遍，鄉下人當藥用，據說未熟者母親食之可以下奶。在廈門及在雲南蒙自，我都聽見過

這種說法。

庭前所見的花草，由南洋來的有七種之多，每種俱比本地的植物長得茂盛，枝葉大，顏色鮮，惜不知學名。

南洋語言，在樟林無顯著的痕跡。因為遷民返國長久以後，慣用本地的方言，對於南洋各處的土語，自然逐漸忘記。

樟林的女子，在家照理家務，在外從事一切體力勞動，如挑擔、去草、割稻等。農不是主要職業，雖農業尚是普遍，但農業的收入，往往不足以供一家的支出，特別是華僑家庭。女子做工似比男子為普遍，一則因壯年男子，多數已在南洋；一則因本地的習慣，女子大概是操勞的，此地的女子，比我國他省的女子要勤勞些。本地女子是天足，身穿黑色短衫褲，往往梳一根辮子，頭帶圓形大箬帽，既遮太陽又遮雨。這些女子們，各種勞動都參加的，她們身體較健，又勤儉耐苦。華僑家庭往往以女子當家，頗能料理家事，並擔負各種責任。

留居樟林的男子，人數不多；平常所見者，都為老年及少年。有些少年由南洋返鄉求學，其他便是墮落分子、懶漢、無志氣者；這些無用的少年依賴南洋的匯款以謀生；染着不良的習慣，如坐茶館、參加賭博及吸食鴉片之類。這些男子平常是不做工的，勤吃懶做。於恍惚中消磨歲月，他們是一般沒出息的人們。至於有志氣者，肯冒險者，大致已過海做「番客」去了；留鄉者是身心欠健全的弱者，不能振作精神的懶漢。

三、泉州與漳州

　　泉州舊天主堂有七棺，相傳為後五代留從效之家屬。從效對其母甚孝，一日問母曰：「尚有哪樣福氣未享？」母曰：「以尚未居住皇帝宮殿為憾。」從效私自雇木工，興造宮殿，事為奸人所聞，奏於朝，從效得罪，一家七人俱被斬。據說死者各穿黃衣，因棺內藏大量水銀，屍體不爛。慕財的小偷，傳已兩次開棺，但每次主謀者俱得病死。棺外有槨，棺木甚厚，七棺今日尚存。

　　泉州進士吳大玠號桂生，告訴我泉州東門外有石碑，記明永樂時鄭和出海事。我在東門外回教四賢墳地，尋得石碑，其文云：「欽差總兵太監鄭和，前往西洋忽魯謨斯等國公幹。永樂十五年五月十六日於此行香，望靈聖庇佑鎮撫。蒲和日記立。」

　　碑旁即回教四賢墓，有墓碑，其文云：

　　　　我教之行於中國也，由來久矣，泉州濱大海，為中國最東南邊地，距西域不下數萬千里，則教之行於斯也不亦難乎。同治庚午秋，長貴奉命提督福建陸路軍務，蒞任泉州，下車後，詢問地理。部下有以郡東有三賢四賢墓告者，初聽之而疑其駭也，繼思之而恐其訛也。公餘策馬出

城，如所告而訪之。平岡之上，果有兩墓在焉，而不知其始於何代及為何如人？墓側碑碣，苔蝕沙澀，字跡漫漶，多不可辨，惟我蜀馬公權提督篆時所誤立者。上故有亭，尚未磨滅，而亭久傾圮，碑僕臥塵沙中，正不知幾歷年所矣。竟日爬刮，繼以淋洗，始得約歷捫讀。證諸郡志，乃獲其詳，蓋三賢四賢，於唐武德中入朝，傳教泉屬，卒而葬此者。厥後屢顯露異，郡人士咸崇奉之。明永樂太監鄭和出使西洋，道此蒙佑，曾立碑記。我朝康熙乾隆間，泉之官紳迭經修治，馬公重修事在嘉慶二十三年，乃其最後者也，然於今日已五十四寒暑矣。其間水旱兵燹，未嘗無之，雖荊棘蒙蔓，不免就荒，兩墓巋然無恙。且適有來官是土之餘，以踵馬公於五十四年之後，噫，得毋兩賢之靈，有以默相之乎。然則西域雖遠，其教之能行於中國東南邊地也，更無論矣。於是捐廉擇吉，鳩工重修，既竣事，志其崖略如此。惟冀後之來者，以時展繕，無任其如馬公及余相去之遠而未葺治，日復一日，漸就湮沒也。是則我教之幸，抑亦余所心禱者爾，是為記。同治十年歲在辛未季秋之月下旬谷旦欽命提督福建全省陸路軍務執勇巴圖魯鹽亭江長貴盥沐敬撰。

廈門祥店村黃家祠堂有匾曰：「法學博士」。我認為甚奇

特，詢問原委，得以下的答案：村人黃開宗，自幼離鄉赴美，
工讀甚勤，係芝加哥大學 1920 年法學博士，歸國後曾在廈門
大學任教，村人引以為榮，立匾記之。匾額是我國舊文化的一
部，所以表揚功名、紀念勳德者。此次所見，係拿新「功名」
用舊方法來表示崇敬的意思，足見閩南鄉間原有的民風漸起變
化，這些變化當然是受遷民運動的影響。下列一段為余在樟林
所見，有同樣的意義：

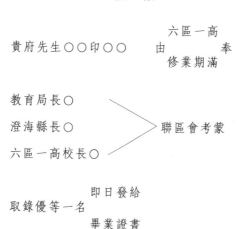

捷　報

六區一高
貴府先生○○印○○　　由　　　　奉
修業期滿

教育局長○
澄海縣長○　　　　　　聯區會考蒙
六區一高校長○

即日發給
取錄優等一名
畢業證書

連昇大學

　　前清凡遇有人得了功名，衙門差役輒往其家中報喜，用紅
紙寫明得功名者姓名及功名種類。報喜時，拿着小鑼，唱名並

道喜，借得賞金。上述「捷報」係為慶賀樟林第六區高等小學畢業生而發，其格式與前清微有不同，其意義是一樣的。這種舊辦法對於轉變的社會中，業已改頭換面，以求與新社會環境相適合。

福建離省城遼遠的縣屬，治安往往不好。海澄縣長某，想出以土匪治土匪的辦法，委一個有勢力的土匪當區長。不久此土匪以細故勾通警察，來圍縣署。縣長情急跳牆，土匪區長釋放犯人。事後縣長查明來歷，以親信某職員（此人亦是土匪出身）率保衛隊，驅土匪區長及兵警出縣城。此等烏合之眾出城後，搶掠姦淫，屠殺並行。傳說第一日殺平民 8 人，第二日殺 50 餘人。

集美有三村相連，俱臨海，人口總數約有 2500 人，職業以漁及航行為主。耕地不多，土產不富。南洋遷民運動開始以前，地方無賴往往結隊入海為盜。傳聞為首者常於夜間拿一根碎竹，在村內僻巷裡拖過，室內人可聞碎竹聲。願意加入做海盜者隨聲結合，共謀搶劫。自往南洋者人數加多以來，謀生的機會當然增加，盜賊減少，上述的習慣近已不存。

陳嘉庚氏在星加坡經商得法之後，和其他遷民一樣，把一部分贏餘寄回集美，興建新住宅，但其新住宅並不十分富麗。又修築祠堂，祠堂內供奉祖宗神主以外，尚塑有謝安像。其像着衣冠，高度似成年男子，坐於帳中寶位。祠中一切陳設，比

較簡單。新住宅旁是另一遷民的住宅，正門屋頂之下用英文刻屋主姓名，亦陳姓，此人在菲律賓經商致富。據外表，此住宅比陳嘉庚住宅要堂皇數倍。集美村內周圍三華里之內，共有學校六所，內中幼稚園的房屋與設備，在國內他處尚不多見，足見陳氏的思想，與一般殷富的遷民不同，因陳氏非但獨資創設這些學校，並獨資維持，至對於建造自己的住屋與祠堂，並未耗費大量的金錢。

集美村近海處，尚有破牆殘磚，及一小段的土城，據說是鄭成功的故壘。有一日倪因心君入內攝影，身入亂草中，掙扎難出。一個十二歲的男童，用國語告出路，小學教育的普遍，由此可見一般。

集美村及鄰近兩村，僅有 2500 人，但已由陳嘉庚氏籌設六校，雖則校中學生以來自他處者為主，然而究竟未免學校太多，致教育的真正力量，未能在這狹小的區域充分表現出來。以理想言，如把這些學校或其大部，在人口眾多的區域內設立，其可能發生的效力必更大無疑。

由集美至同安，現時已有汽車路，其資本大半出自泉漳的南洋華僑，或已歸國者。汽車路的經理與技術人員，多半是由南洋回國者擔任。同安地瘠民貧，幸賴有許多出國的遷民。或往菲律賓，或往東印度，非但改善他們自己的經濟生活，即對於家鄉亦時常匯款接濟。

　　福建海澄縣屬新安與霞陽，俱濱海，向來是著名的南洋遷
民區域。新安人口不過 5000 人，近一百年往檳榔嶼者其人數
已超出此數。新安只一族丘姓，祠堂號詒谷堂，勢力鼎盛。族
內分好幾房，每房俱有往南洋者，發跡後輒寄銀歸來。本房人
接收此款後，必包括修建祠堂一項，因此一族之內，有祠堂幾
所，每所係由一房在南洋發財者出資興建。丘氏某房的祠堂曰
龍山堂，其勢力特別雄厚，在新安、檳榔、仰光俱有偉大的建
築。龍山堂的祠堂名正順宮，供奉大使爺及王孫，顯示英雄崇
拜的本色。相傳新安丘氏，晉時自中原遷閩，最初卜居泉州，
後遷海澄。據族人言，自八世至二十世尚有譜系可考（但新安
無譜），現新安丘氏是思字輩。大使爺指謝安，王孫指其侄石。
謝氏於淝水之戰建立奇勳，丘氏在中原時必深景仰，因此於南
遷後尚立祠崇奉。新安正順宮的大門前兩石柱是豆青石，非但
顏色悅目，且質料極佳，為他處所罕見。每柱上有盤龍，雕刻
的技術極精。屋頂上有幾盆磁製人物，磁有各種顏色，人物出
於歷史及傳說故事，採自通俗刊物，如《三國志演義》、《封神
榜》等。豆青石在新安三都及霞陽各處極多，普通用作祠堂廟
宇及墳墓的裝飾。有些豆青石運往南洋，余在爪哇三寶壟建源
公司的大門前所見者歎為與閩南的最精品不相上下。泉州產石
亦多，但非豆青石，往往用石做窗或鋪地等。海澄丘氏故居，
現已破敗不堪，但所用的豆青石，門與地平尚完好。青綠的

石，顏色勻淨，條紋平正，入眼簾時，最能使人心快神愉。

新安濱海，明末就有外患，碑石紀倭寇事已兩見之。

海澄困磝農場主人林馬地，向在馬來亞 Trenggano（星加坡東北 200 哩）經營錫及鎢礦，因逢世界不景氣，於 1927 年返閩南，經營新式農場，用近代式方法栽桂圓、荔枝，養豬，養雞及蜜蜂。余問之曰：「你的新式農場必有許多農夫模仿嗎？」答曰：「沒有。」過林氏農場不出一里，到一農夫家，其農場規模雖較小，但所用的方法與林氏彷彿，余目睹林氏對於鄰近農夫發生影響，但余的問題太唐突，使林氏不知所答，因此得不着真實的答案。林氏喜狩獵，在馬來亞時曾打死一虎，用單銃鳥槍內裝子彈一枚，圓形似球。虎離獵人四五十碼時開槍。此項子彈力量甚大，法國製者最佳。困磝附近山中近有虎患，縣政府派獵人及守兵打虎，不得虎，請林氏。林以馬來亞打虎法得之，出照相示余，余並在廈門大學標本室，見虎皮標本。余並於林氏農場書架上見養雞書一冊，前清華農場養雞技士王君所著。

四、西江流域

廣西人往南洋者自近年始，人數亦尚不多，西江沿岸數縣

如貴縣、郁林、容縣、北流等，每年俱有出國者。大致往荷屬網甲島、萬里洞島做錫礦工人。此等人大抵搶廣東人的飯碗，如梅縣人及潮汕人等。廣東人往南洋者較有歷史及經驗，往往向雇主要求較優的待遇，因此有時不受歡迎，且管理亦比較困難，因此荷屬資本家往往以廣西人代之。前述數縣的鄉村，生活費向來較低，鄉下人從無出國的經驗，對於待遇亦時常不提條件，幾乎完全接受雇主的條件，因此即使在不景氣時期，每月尚可出口 200 人以上。廣西人大概先到香港，在港有荷蘭屬地的招工機關，先在港成立契約，然後出國。

由梧州至南寧約 1100 里，余乘廣西省政府汽車，晨五時半起身，晚八時半到達，如乘公共汽車，須一天半可到。汽車所經地從前時有匪徒出沒，目下一路平安。沿西江而上，風景頗佳，無山嶺。到南寧才見山。過南寧約一百里為武鳴，山漸多漸奇，往往平地有山，山甚矗，有時甚高，忽然間由地面出來，在遠處望之，幾與地面成正角。俗語云：「桂林山水甲天下。」實際自武鳴起始，其山及水已較我國他處為佳。

廣西省政府設在南寧，實行合署辦公。凡從前需用公文及電話者，現在可用直接談話的方式，因此減少耽誤，提高行政效率，此於中央及地方政治的改良，有重要的貢獻。

省政府職員的勤儉，最足令人欽佩，自最高長官以至低級員司，俱用國貨服裝，據說每人的全套服飾自帽至鞋，不出國

幣十元。友人某君新自上海來，服務於省政府，初至南寧時用
西裝，三星期後即改着國貨中山裝。

我久慕廣西民團之名，在武鳴所見者有極深刻的印象。
民團每人的服裝簡單而整潔，床上鋪飾亦乾淨，起居有定時，
生活有條理。每日所得的訓練，包括政治經濟及社會的初淺常
識，耕種養蠶的技術，自衛及自治的理論與實際。民團的訓練
不但注重軍事的知識，並且灌輸公民的常識。

自南寧至武鳴途中，余見茶花盛開（時值陽曆十二月），
有白色者，有黃色者。余採花數瓣夾於筆記本中，十年後取出
視之，尚不腐爛。

第二章　東印度群島

　　民國二十三年十二月二十日我在香港乘坐荷蘭百格華 (KPM) 輪船公司的 (Tjisondari) 號輪船向爪哇駛行。遇耶穌聖誕節，船中循歐俗，於晚餐時預備盛宴。逢此佳節，我不免懷念家中。但近年來我往往因事不能在家過舊年或新年。此次新年將到，我尚在海上，亦並不感覺奇異，所有稍覺不適之處，即天氣越來越熱，我雖已改換白帆布西服，尚偶爾流汗，因我們正向熱帶航行。回想北平此時，結冰厚逾一尺，差別未免太大了。

　　有一日，船長告訴我，剛接公司的電報，要改向西貢駛行，以便裝載白米二千噸帶往巴達威。船抵岸時，我攜護照擬登陸，預備與華僑團體初步接洽，以便日後到此調查時可以順利進行。船埠安南警察阻止我登陸，船長勸我不必詞費，為我做保證人，我拜訪華僑商會及學校數處即返。

抵巴達威的前一日，船上預備一餐歐化的馬來飯，據說這是熱帶航行的普通習慣。我最欣賞蝦餅，因其味美，且容易消化。順便用辣子油少許盛入小碟，與菜食調味。入口僅數滴，淚流，汗出，兩唇有難合之勢，這是我嘗試熱帶辣椒的第一次，以後時有戒心，再未敢大意。

我所坐的輪船，一等客人僅三人，除我而外，尚有爪哇的僑民夫婦二人，他們遊歷世界後乘輪返國。其夫為某紙煙公司經理，初通英語，下面所述，總括其數次的談話，使我對於爪哇的遷民及僑民生活，得着一些概念。

曾祖父母俱在爪哇生，曾祖父之父由閩南乘帆船渡海至爪哇，娶土人婦，以賣花生為生，每包荷幣一分，稍有贏餘後由爪哇華人處買進棉花，以放賬法向土人賣去。根據目前的情形說，在爪哇的華人不做工人，但有時候當工頭。有許多的遷民，到爪哇後，只有一個人，往往先擺小攤，如生意得法，即招請在中國的親屬渡海相助，因此華人的商店以家為單位。

紙煙工廠有工人 300 人，75% 是馬來人，其餘是爪哇僑民。與土人同化的僑民，有時很難辨認其是否中國人，但在言語上可以區別出來：例如僑民往往稱中國人為 Tawkey，如馬來人則稱中國人為 Tuan。僑民的住房亦往往同化於土人，但如門上有三字橫匾，紅紙黑字，那可斷定此家原有中國人血，否則為馬來人。

　　商業銀行與保險公司普通雇用華人為付賬員，付賬員須有
保人，因其長於偵察假幣，政府銀行與當舖則雇用馬來人為付
賬員。

　　南洋的中國人常開小店，資本不豐，往往自 100 盾至 300
盾，以賣食品、煤油及其他雜貨為多。廈門人開肉舖或賣豆腐
及罐頭食物。海南人有時組織公司，廈門人則否（廈門僑民則
有之），海南人比較勇敢，說流利的馬來話。廣府人往往經營
大規模的傢具店。

　　舊式新年仍保存，放假 15 日，清明不上墳，但訪親友，
有宴會，端午賽船，其地點在 Tangerang，離巴達威 30 哩，那
日每人吃粽子（Batjang）。

　　上等華人住宅仿歐式，下等華人住宅是馬來式。婚喪禮節
大半用中國習慣。

　　廣府人在家時，教兒女說廣府話，廈門人教他們說馬
來話。

　　舊家鄉有時候有人無理由地到南洋來要錢，使人討厭，閩
南地方治安又不好，這些是廈門人不敢返中國的理由。

　　爪哇的遷民多愛祖國，但僑民的愛國心，對於中國及爪哇
各得一半。

一、爪哇

（一）巴達威（二十四・一・三）

爪哇諸議局（Volksraad）僑民議員

　　爪哇僑民依他們的感情可分三派：

　　(1) 自認為中國人，雖然他們是在爪哇生的，在法律上是荷蘭籍民，但還自認為中國人。他們願意擔任義務，並要求權利的享受。他們的觀點以為從前是只有義務而沒有權利的。

　　(2) 僑民不願做荷蘭籍民，但接受以血統斷定國籍的理論（jus Sanguinis）。

　　(3) 雖生於爪哇，但不承認荷蘭在爪哇的優越權利。他們願意同化於荷蘭，被認為與荷人同等。此等人佔極少數，無勢力。

　　上述 (1) 與 (2) 在文化與感情上俱自認是中國人，(3) 在文化方面，願同化於荷蘭。1911 年中荷關於國籍問題，舉行外交談判，結果承認「凡在爪哇的中國人，稱荷蘭籍民」。當時一般的輿論，以為中國出賣爪哇的同胞。

　　荷屬西印度（Surinam）在境內只引用一種法律，因此無論何人，可得着公平的待遇，但在東印度則不然，有時候法律只有一種，有時候不止一種，因通用於歐人的法律，有時可不適用於

土人或中國人。因此種族之間顯示法律的不平等，這是東印度華人激發民族主義的一個主因。以政治活動言，僑民有兩系：

（甲）中華南洋黨（Partai Tionghoa Indonesia）　黨員自認爪哇為父母之邦，應享受各種權利，但爪哇政府認此黨為非法結社，開會時往往派偵探監視。

（乙）中華會（Tiong Hwa Hwea）　會員有選舉權，係正式政黨，僑民領袖多屬之。

（丙）新報系　此系多數為遷民，完全同情於中國；少數為僑民，以《新報》為機關報，他們有時被稱為東方外國人。

秘密結社

秘密會社名目甚繁，大致由洪門會分出，在 Djocja 有「三萬興」、「義興」及「和合」會，每會有五虎將，專司攻打，被打死者其家可得 200 盾。遇有被打死者會中抽捐，除撫恤死者家屬外，餘款存會作公積金。宗旨不公開，無人知其詳，但包括賣私土，聚賭，招娼，報私仇，位置私人於工廠等。近來因教育漸發達，秘密會社的勢力漸減。

僑民食品

Batjang 是一種粽子，用肉和米。Ba 是指肉，Jang 是指餅，Kweetjang 是指米餅，用糯米及蘇打。上述兩種是普通食

品，過節時必用之。

書報社

在華僑學校未成立前，凡華僑較多的區域有書報社，孫中山遊南洋時有機會即提倡，此不獨是閱報看書之所，實亦革命同志聚集之地。

陳炳丁（二十四・一・十）

爪哇的治安最令人欽佩，一般的人家雖夜不閉戶，亦不致遺失物件，但近來因土人的貧窮者增加，因此小竊漸多。

30 年前本人自福建安溪來，民國二十年曾借荷屬考察團 20 人回國，三月二十五日到北京，本人自到爪哇以來共回國四次。

爪哇大宗出口貨有咖啡椒（白為上品，黑為次貨）、椰子、糖、石油等，運往美英荷德者多，運入中國者少。

世界不景氣以後，市價大跌，出口貨數量大減，爪哇華僑中個人有勢力者人數尚多，但一般的團體俱無勢力，足見團體活動尚不發達，大規模公司甚少，且不容易組織，因家族觀念太重。

國貨不能暢銷於南洋的主因：(1) 商品成色不一，不能標準化；(2) 匯水太高，特別自歐戰以來，外幣增價，華幣跌價；

(3) 我國缺乏銀行及海運的便利。

　　菲律賓、馬來亞、東印度的華僑曾三電蔣委員長請派十九路軍駐閩並維持治安。

　　愛國者應注意家族及國家，華僑對於祖國應提倡教育及興築道路。

柯全壽

　　柯氏祖先為閩南籍，本人為巴城僑民領袖之一，曾在荷蘭專習醫學，歸爪哇後除行醫外，對於地方公益事甚為努力，近年來與僑胞紳耆創辦養生院，非特治療疾病，且對於各種衛生事業廣為提倡，例如婦嬰衛生、環境衛生、流行病的預防等。

Hon. H. H. Kan（二十四‧一‧十）

　　東印度華僑大致崇尚個人主義，合作的精神不發達，歐人民族性與華僑有別，因歐人尚合作，華人則否，雖近年來漸有變化。

　　爪哇的簡家本姓韓，韓出繼於簡，簡在巴達威已有四代，270 年前韓第一代祖宗先到泗水，並娶土人為妻，譜系中有數人是 Regents。

　　本人到南京時不愛孫中山墓，因中山墓是新式建築，本人甚欽仰中國舊建築及舊美術。

在表面，僑民的習慣有一部分似土人，一部分似歐人，但偵察他的內心，還是一個中國人。僑民可以娶土人為妻，但所生的小孩往往仍有中國小孩的心靈。

歐人與僑民很少社交，本人雖受歐人的平等待遇，但不願和他們老在一起。

（荷印總督曾至簡宅拜訪一次，據說這是爪哇華僑的唯一光榮。）

天主教神父（二十四・一・十一）

有許多在爪哇的中國人無法研究孔教與佛教，因此信仰耶穌教者人數漸增，特別是三寶壟、泗水、蘇羅等處。中國人漸不滿意於舊式宗教，漸向耶穌新教找出路。習慣式的家庭漸崩潰，奉祖的儀式亦漸衰。

舊家庭內尚有保持舊儀式者，但僅是儀式而已，精神已失。在有些人家，丈夫焚香，因按習慣他只好如此做。但夫人不模仿丈夫，實際兩人俱不知真正的意義。

中國人的家庭，大致用家鄉的方言，不說英語或荷蘭語，少年大半近代化，打算摒去舊信仰。

回教勢力不大，雖教徒甚多，道教佛教孔教勢力漸衰，耶教勢長……遷民與僑民有同樣的情形。

以數量言，新教徒多於天主教徒，但以教會組織及精神

言，天主教勢力漸強，在爪哇南部，新教漸盛於天主教。

　　天主教咒罵資本主義，及反對不道德的習慣，這些在禮拜堂內及在學校都能見到，天主教尊重中國習慣，但勸人避免輕佻的服裝。

　　天主教學校教人尊重父母，並教人謙恭守婦節……這些與中國哲學相符。

　　天主教學校遵守政府命令。但再加上對於智育及人格的發展，因此必須依賴宗教。學校注意荷文，上課前與下課後俱做祈禱，人格的培養要借重教育，宗旨使父母與兒女知道生命的價值。

　　校內的學生，教徒選習宗教一課，非教徒選習哲學，教材中注意生命的意義、誠實及公平。

　　課程除依照政府規定者外，加音樂隊、歌唱與器械音樂遊戲演說戲劇。

　　教師俱是教徒，有一貫的人生哲學，學生大致男女生分校上課。

（二）茂物（Buitenzorg）

湯氏家祠

　　茂物為荷印總督駐在地，街道清潔，樹木繁多，有植物

園,其所收集的植物,種類甚多,為世界上著名公園之一。

總督府近處有湯氏家祠,湯氏為巴達威僑民望族之一,其家祠號稱九承堂,公曆 1900 年建立,有湯長彌一世祖及戴氏神主,光緒二十六年匾。屋內陳設仿廈門習慣,如桌椅、燭台、香爐及祭品等。壁間懸祖宗畫像,男用西裝或中山裝,女用馬來裝,男有一人掛嘉禾章及甲必丹勳章,室內懸中華會學校照相一幀,另一處有康有為題字,正屋旁有墓地。墳墓及石刻亦模仿廈門鄉村的藝術。

兄弟會 (Shiong Ti Hwea) (二十四・一・九)

兄弟會成立於 1918 年 9 月 9 日,用孔子語「四海之內皆兄弟也」作訓語,會員是男子,並是公開的,人數 2000 人,支分會在東印度者,共 22 處。本會與華僑青年會聯合,會內分若干組,成年與青年分別組織,注意學術演講、貧窮救濟等,內中學術演講特別注意孔子哲學及歐西科學。關於科學部分陳承厚君解釋云:「Zeiss 早年是一個技士及小商人,遇見 Prof.Abbe 得着關於玻璃製造的科學知識,畢竟成了世界最精良的玻璃製造廠。我們對於僑胞辦願意灌輸科學的知識,已由椰子油、肥皂、醬油、巧克拉糖的製造開始,至於關於法律、醫藥等,本會已無費地供會員的諮詢。」

十九路軍發動以後,大學學生十人組織本會大學組 (1926

年 10 月 10 日），其動機在討論中國問題，不久會員增至 180 人，算是本會會務重要部分之一，其他尚有公眾衞生、漢學等組。

（三）三寶壟（Semarang）

三寶宮

鄭和俗稱三寶公（或三保公），據爪哇民間傳說，三寶公姓王，有時亦稱王三寶（或王三保）。爪哇土人稱為 Dampuawang，傳說他是船長，指揮船夫靠岸，得救，他的助手（1st officer）Djoeroemocdi（Jurumudi）着馬來裝，雖係華人亦用土人習慣奉侍之，三寶公廟的建築及室內陳設，與閩南及粵東各廟相似，有雍正二年匾曰「尋彌流芳」，另一匾曰「保佑命之」。以陰曆六月二十九日為三寶公生日。求神時用符及籤，並有直立的木籤，這是依照本地習慣稱為 Mesan。凡求神而應者插一木籤，以示敬意，每六個月後木籤插滿於座前，必須悉數收去以便新木籤可以插入。每年演影戲（Wayang）一次以酬神。

按《明史》，鄭和對出使事，自己似無述作。但其同行者有馬歡（會稽人，著有《瀛涯勝覽》）、費信（太倉人，著有《星槎勝覽》），各有著述。尚有鞏珍（應天人，著有《西洋番

國志》，惜其書不傳，錢曾的《讀書敏求記》中曾提及之），雖有著作而不傳。馬歡信奉回教，因「通譯番書」而隨鄭和「下西洋」，對於所經歷各地略述其風土人情。依今日爪哇民間所傳，三寶公有助手用馬來服裝，或係誤指馬歡亦未可知。目下爪哇土人按馬來的風俗崇奉三寶公的助手。廟前有直立的大木一杆，其上雕刻人頭數枚，類似圖騰。

黃仲涵墓

黃宗漢號仲涵，原籍閩南，為爪哇華僑最富者之一，死後葬於三寶壠，墳地甚寬大，式樣一如漳廈舊習，墓前有極高大的門。門是水門汀製的，門有鐵鎖，平時不開。入門後見水門汀圓形墓，墓旁植樹，墓前用水門汀鋪地，墓碑有文曰：「大荷蘭王廟欽賜瑪瓔黃仲涵之佳城，民國十三年六月六日吉立。」立碑者子 12 人，女 12 人，孫男孫女各 5 人。

上述瑪瓔（Major）為華僑社區的最高名譽職，由殖民地政府委任，次於瑪瓔者為甲必丹（Captain 或 Kaptien），再次為雷珍蘭（Lieutenant）。殖民地政府就華僑中之有才能及聲望者任以前述之職，俾其管理一切事務，如代殖民地政府徵收捐稅、承包生意等，但無薪金。惟承攬生意時，自有利潤，且於代收捐稅時可扣一小部分，作為酬金。巴達威第一任甲必丹為蘇鳴崗，時為明萬曆四十八年，即 1620 年。

（四）泗水（Soerabaya）

蔡氏（二十四・一・五）

　　蔡氏（Tjoa）為泗水望族，其始祖出於福建漳州龍溪縣蔡坂，自其始祖於 1750 年航海至爪哇，世居泗水，即承繼於周氏（Tjioe）。後蔡又與韓（Han）及鄭（The）通婚，近 150 年來蔡周韓鄭遂為爪哇僑民大族，非特人丁繁衍，且於政學商各界俱佔極大勢力。蔡氏有子曰緒遠（Sie Wan），正當壯年，本姓周，出繼於蔡，父全慶母郭凝娘亦係出繼者。周氏遷至泗水亦頗早，其始祖曰炳摘，生於閩南溪州尾竹林鄉牛溝厝，此人生於 1843 年，卒於 1878 年。由蔡氏祖墳的墓碑，可以考察周韓諸姓一部分的姻緣關係如下：諸族所崇奉的神主，其最久遠者有周炳摘、懷娘、陳孺人及周承輝，稍後者有韓振泗（甲必丹）、陳氏（乾隆四十三年）、韓青苑、林溫淑夫人（乾隆戊子年）等。

　　蔡氏先代有娶土人婦者，因此其族於初遷爪哇時，即獲得一部分政治勢力。在 1790 年蔡歸全與爪哇公主名 Njairorro Kiendjeng 者結婚，其後裔甚繁，至今存者尚不下數十人，內中有數人對於政治及經濟頗擁大權。實際蔡氏一族早已富有，在 1791 年時，族中已建造祠堂，延至 143 年以後（1934 年）此項產業依舊保留，從未易主，在蔡氏譜系中，知其先代有甲

必丹 Sien Tik 在 Girsseh 充華人領袖，其墓碑載下列一段云：

Tjoa Sien Tik（Kaptien—Titulair）in Service
20.10.1888—11.4.1921.
Born 1830, Died 1928, Golden Star 1918.

　　光緒丁亥年（1887）兩廣總督張之洞委派提督王榮和南來宣慰。莅泗水時，蔡輝陽（名承禧，字純嘏，號輝陽）在望加蘭「祖屋」（南洋華僑通稱祠堂為祖屋）舉行盛大歡迎會，輝陽旋被封為奉政大夫（蔡氏墓碑稱輝陽為大座侯）。泗水老華僑潘煉精尚知其梗概，為述如上。

　　王榮和題蔡氏宗祠聯云：登顯秩以光前，輪奐樓台，欽命微臣，留歡十日；擴宏圖為裕後，精神道德，濟陽賢裔，題柱千秋（寅贈僕銜命到泗留寫）。

　　王榮和題輝陽公聯云：父能慈，子能孝，啟後承先，永綿世澤；富潤屋，德潤身，非官即隱，定是高賢。輝陽公墓碑有爪哇文，為南洋華僑社區各建築中不多見之文獻。宗兄滄泰為作墓碑（光緒十八年），稱輝陽公為大座侯，滄泰時為壟川甲必丹，其漢文墓碑如下：

　　　　大清光緒十八年，歲在壬辰菊秋之月，泗水大座侯

輝陽公以書請余志其壽域，因知自其祖父大振乾坤，孝
道傳家，多授我之恩愛，我由公之尊甫，胞叔視余猶子，
恩義兼盡，繼而視余如親兄弟，以吾一日長乎公，不以
吾之不肖而信愚不私其所好，泰雖不敏，謹就目見耳聞
之彌實者，敘述其事。公係吾家蔡氏，名承禧字純煆，
輝陽其號也，生於道光十六年丙申五月二十日酉時，即和
一八三六年七月初三日禮拜（按：和即荷蘭，指西曆），
世居泗水之鄉，七世傳至公，克繩祖武，守業日新，創業
日豐，生財大道，垂統兒孫，功倍前代，知有德者自有其
土也。與人恭而有禮，行同善之道，儉德規模，即為宗族
鄉黨所矜式焉。泗之人口碑載道，無庸余贅也。溯自和
〇年（按：和字下指示年份的數目字因碑文不辨，故缺，
下同），公登弱冠，娶韓宜人為正室，生六子三女，和〇
年得邀和王恩遇，特授雷珍蘭職，和〇年遷大旺舍里，蔗
部（按：大旺舍里即 Tawangsari，在爪哇中部，蔗部指甘
蔗製糖廠），可謂財丁貴兼而有之。不意於同治元年壬申
十二月初六日午時，即和一八六二年韓宜人諱謙娘溘然
仙遊，伉儷相莊，不永其年，惜哉。爾時子女未曾娶嫁，
哭泣悲號，令人不忍視聽，而公中年喪偶，宜悼亡腸斷之
難為情也，然拂逆之夫，安知非造物眷德以為後移之地。
幸於同治十三年壬戌四月十六日即和一八七四年公續娶

謙娘之妹名恭娘為繼室。宜人生於咸豐九年己未三月初三日寅時即和一八五九年。歷有年所，生育五子三女，前後嗣續蕃衍，遠勝苟籠寶椿，換成麟趾鳳毛，此則公之孝也。於和〇年，稟父及胞叔胞姑，善之，立定親戚公祠之例，得授吧王（按：指荷印總督）函書，和〇年第三號之國例，又再補定和〇年十月九日第〇號之國例，惟是將其七世祖原居古宅，立為祖廟，置祭費，俾世世子孫皆奉蒸嘗，庶乎無忘祖父中興功德，善繼述之志，以宏祖之好善施捨墓地之道。公造壽域在巴，坐東向西，前對姻戚列墓，坐西向東，以祖墳為中尊，坐北向南，左父右叔也。和〇年解組家居，不任國事，受書欽賜雷珍蘭。自此堂開綠野，杖履逍遙，不減平泉樂趣。和〇年買置咖嘮（按：即 Koepang）大地至其蔗部。和一八八九年命其長子全慶買亞葛（按：即 Ngagel）大地並其蔗部。聞太封翁在日嘗謂全慶曰：「汝買葛地，吾喜而不寐，樂以忘憂，所謂『朝聞道夕死可矣』之願耳。」夫葛地者，太封翁少時以父命具蔀於斯，其至死時，尚為他人所有。今喜看長孫買回舊業，故云爾也。和〇年又合興班地佈置舊蔗部，運籌計裕，財利之豐，蒸蒸日起，尤慶幸者，於光緒十八年壬辰五月十九日，即和一八九二年公恭承皇朝聖恩，給予府同知職銜，誥授奉政大夫，其光前裕後，流芳奕世，良有以

也。斯時公膝下有子八人，其一出嗣。女六人，俱正室
與繼室兩位韓宜人所傳。又有庶子一人，庶女四人，側
室葉孺人所生。內孫三人，內孫女六人，外孫三人，外孫
女六人。公之嗣續如螽斯蟄口，綿延未艾，書所謂「九疇
五福」，如公者其庶幾乎。公行年五十有七，軀體強健，
無異少年，方以南山比壽，來日正長，壽考期頤，問安○
頷。死當然耳，余重其世家，立法相傳，竊紀其事實之大
略，鑄於樂石，使綿長久遠之事，俾後人觀感，若列眉指
掌之鑒，以大座侯輝陽公所請是為志。壬辰九月初九即
和一八九二年十月二十九日，蕈川欽加甲必丹宗兄滄泰
敬題。

　　輝陽公生前請宗兄滄泰志其生墓，此係爪哇華僑中殷富之
家的普通習慣，例如蔡緒遠陳械娘生墓即在其旁。緒遠對於其
父母之墓，有特別的題詞如下：

　　　　蔡全慶郭凝娘之壽域，至聖二四七○年，即和一九
　　一九年，男緒遠女蟄娘榴娘翕娘同立石。

　　緒遠好讀書，少時請舊學先生，在家中講四書五經，雖
造詣不深，然亦能舉《論語》、《孝經》等名。緒遠云：「從前巴

33

達威中華學校講孝道，自民國革命以來，教員多講自由平等各
主義。」

我至泗水時遇蔡全裕之喪，棺陳堂前，用爪哇名木 Jati
Wood 為棺，值一千盾，陽曆一月十六日出殯，但自一月五日
起即開弔，兒女二人方在荷蘭求學，乘飛機歸家奔喪，二人俱
穿白短衫褲，頭圍白布巾（跪拜時圍在頭上），赤腳。孝子跪，
弔喪者或拱手或鞠躬，孝子戴孝 27 個月，五日晚行典主禮。

林徽業（二十四・一・四）

混血認為對於華人不利，祖母是僑民，但自 100 年以來，
混血就減少了。土人文化簡單，著名的懶惰，他們又不懂衛
生，華人與之混血，不啻降低人種的品質。在歷史上爪哇華人
無教育權利，當時能入政府學校者，僅甲必丹的兒女，據說收
費高出於荷籍的兒童。1901 年中華會館創立學校。受康有為、
林文慶的鼓勵以後，華人漸知注重教育，荷印政府對華僑的新
活動，以為係民族主義發展的先聲，為緩和計，乃逐漸推廣教
育於華人。同時端方在南京亦提倡華僑教育。

南華足球隊，第一次於 1909 年自香港來（足球健將李惠
堂來過三次），服式整潔，精神煥發，並於談話間報告祖國各
方面的好消息，激發僑民的愛國心。

泗水華人會社共 44 處，有商務、慈善、賭博、埋葬等類。

泗水有爪哇唯一的文廟，光緒己亥年建。在各種會社裡，遷民與僑民多可入會。20 年以前，如遷民與土人打架，僑民或幫土人打遷民，因一般人以為遷民是窮人，又往往衣服不潔，對於遷民無好感。目下愛國心較深，僑民與遷民的感情較前融洽。

夜市（Pasar Malem）

夜市通稱 P.M.，市上可買各種物品，和國內一般的夜市相似，諒此類習慣馬來人亦有，遇有公事如捐款造路等事亦每於夜市商品中，擇其值錢者抽捐行之。舊曆年前和舊曆新年的夜市，其熱鬧遠勝平時。

福清人放款

南洋閩籍僑胞以漳州屬者為最多，泉州次之，福州人甚少，閩侯人有時充當管賬員，福清人以放款著名。某甲如借款 100 盾，於借時實收 75 盾，以後每月攤還 10 盾，至還滿 100 盾為止。

馬來食品

馬來人最普通的食品稱 Nasikrawon，是一種混合湯，內有牛肉米菜及液汁。Sati 是烤雞或烤牛肉，肉用樹枝穿好，用火烤。飯於煮熟後用香蕉葉包好，蝦餅稱 Gruppo，吃飯時用之。

（五）蘇羅（Solo）

《中國的獨立女子》（Uit de Samenleving by Tjan Tjee Som）

此文為蘇羅僑民曾君所著，見於爪哇東部 Malang 市中國女子協會所出的月刊，原文為馬來文。余在蘇羅見曾君，一年以後在倫敦亦見之。曾君為余譯其大意如下：

在祖國，從前的社會組織以家為單位，此種可稱「關閉社會」，近來漸有演化，以個人為單位。社會演化依照宇宙的定律，社會的變化因此和宇宙的變化同一定律。在古時個人好比是原子，個人與個人連合起來就成分子。分子得着了實際。

上述第一種的社會組織適用於爪哇。在爪哇，中國的家庭不因與其他民族接觸而發生變遷，中國家庭依然存在，一直到西洋勢力的來臨。

歐西教育注重有實在智力的個人，我們說到歐西教育的基礎，我們就指它能指示個人人格的價值。這有兩種結果：(1) 我們覺悟我們自己的教育單注重道德的觀念，我們感覺到不能滿足我們的需要，因此我們要得着智力的知識。(2) 個人在社會的地位得着相當的認識。上述第二點即由舊社會的破產可以看出來的。

在以往，中國女子代表傳統哲學裡「陰」的原則，思想與行為處於被動的地位。目下她卻遇着新的問題了，她要想獨

立，她對於男子要產生新的關係，但卻不知道應該有怎樣的關係。從前她過着單純的生活，她的唯一目標是出嫁。

今日的女子有四種顯明的趨勢：(1) 她醉心於西洋教育，並希望能自身享受。(2) 她要求社會承認她是個人，並有價值。(3) 她要求和男子維持社交，社交的一部要和從前一樣。(4) 她盼望近世式的教育能滿足她的慾望。

在今日有許多女子不能出嫁，因為找不着理想的丈夫。不出嫁的女子自找職業以謀生，如教員等，但職業不夠選擇，因此她們構成社會問題之一。按照心理分析專家的眼光來看，有些現代式的女子，抑制她們的慾望，有解決的辦法麼？

H. Kraemer（荷籍天主教傳教士）（二十四・一・六）

華人與土人在文化方面互有影響：Wayang 戲頗受中國人的歡迎，許多中國人愛讀爪哇文學與詩歌，有一書店並刊印爪哇神話。土人亦歡迎同化於華人的機會。在他們的飲食、住宅至耕種方法的各方面，有時候看得出華人的影響。

爪哇的中國人，按態度可分四類：(1) 要想得着純粹的中國環境者，畢竟必返祖國。(2) 有些人只於必要時 (如生意場中) 用漢文，其餘時間求得和他民族接觸的機會。(3) 僑民的一派以有中國人的血為榮者。(4) 僑民的另一派業已同化於土人，並自認是本地人。荷蘭政府對於保存中國的舊文化倍加

努力，並令中國人更尊重中國文化。

耶穌教對於青年的運動，曾引誘許多學生由中國來，初來的學生認僑民是守舊者，僑民認他們為革命青年。

爪哇華人的受教育始於 1908 年，主因有二：(1) 順應世界潮流及一般的政治及社會趨勢。(2) 爪哇華人要求教育權，荷印政府見中華民族主義的漸盛，接受他們的要求。

爪哇影戲

爪哇影戲通稱為哇陽（Wayang），其最可注意者，即其傀儡的頭形，尖長而可怕。此種影戲，有宗教的意義。據說爪哇原來的信仰，稱為皇家神（Royal God）。佛教未傳入前即已盛行，最隆重的祀奉，在中爪哇，地名 Djojia，稱為 Borobodur，那是一座大塔，底最大，尖最小，形似金字塔，塔底周圍逾一方哩，分層向上，每石層上刻有許多菩薩，這些菩薩描寫喬答摩悉達的生活，愈向上其層愈小，最上層奉皇家神。皇家神是爪哇原有的信仰，菩薩是由印度傳入的。哇陽影戲是崇奉皇家神的一個節目。在 802 年，爪哇貴族 Jayavarman 往柬坡寨為王，將皇家神介紹於克茂爾民族，其最顯著的遺跡，即安哥的石神及石宮（見第四章「暹羅與中南半島」）。

二、網甲

網甲島（Banka）或稱邦加，為東印度群島之一，島上產錫甚多，與萬里洞島同為東印度錫業最發達之區。但網甲錫礦大致為荷蘭政府所經營。萬里洞島的錫業以私人所輕營者為多。我國往南洋的遷民，很早就有往網甲從事於錫礦的，俗稱「豬仔」者是也。

余由巴達威至網甲島的文島市，乘荷蘭輪名曰 M.S.Ophir。同行者有僑民劉炳恩，此人在星加坡、曼谷、西貢與巴達威俱有商店，運銷食米、橡皮及醃魚、燕窩等貨，其主要職業為經紀人。一日為余述其家世並對於國內與國外的觀感云：

> 八十年前祖父到星加坡，有弟兄六人，俱在星，有堂兄弟 30 人俱在汕頭及鄰村。本人 14 歲往星，已住 20 年，中間回國兩次（1926 及 1932）。第一次回國時與同村女子結婚，有兒女四人，二人肄業於小學，一人在中學，俱在家鄉，每年共付學費約一千元（國幣）。目下與家人常有信來往，個人志願將來預備回國。在中國無商店，每年至舊曆年終，寄國幣數百元回鄉，救濟貧民。
>
> 在 1932 年 2 月 2 日，老家全村被盜，本人回鄉時，甚覺不快，恨政府缺乏保護人民之權，並隨時徵收不正當

的捐稅。據說汕頭徵收兩重香煙捐，但顧客買香煙時尚須付印花稅，捐稅之重，令人難以負擔。市內道路狹窄，鋪修不平，難以行走，鄉村尤甚。

本人以為在星加坡的經驗，對於家鄉最有益者為下列二事：（一）學校，（二）醫院。認學校與醫院對於個人及社會俱屬不可缺少者。如鄉村缺少學校，可以釀成人民知識不開。星加坡的中國人，因閱新聞紙及有入學的機會，知道 1931 年中日在上海的衝突，表示教育的力量及用處。不但如此，鄉村只有農業，但星加坡第一大商埠，市內有許多職業，可以使得中國人有謀生的機會。

星加坡的中國人，大多數尚吃中國食品，那是由祖國運入的，婦女的服飾，大致和在國內一樣，足見習慣難改。

（一）檳港（Pankal Pinang）

黃榮景（二十四・一・十三）

錫礦契約工人，通常於一年中做 360 工，頭半年每工得荷幣二角四分，以後增至每工三角六分，以後三年不改，此後增至每工四角一分，五年以後增至每工四角一分。食品俱由公司供給。

　　自由工人每日工資荷幣六角，飯食自理，如在公司吃飯，
每日扣工資一角七分。

　　第一次合同為一年，以後是否續訂聽工人自便。

J. C. Mann, Resident, Pankalpinang（二十四・一・十四）

　　網甲與萬里洞有中國人約 10 萬人，網甲前有礦工 22000
人，現有 3200 人。自世界不景氣以來，產錫較多的國家訂立
國際協定以減少錫的產量，至原產量的 1/4。萬里洞前有中國
礦工 18000 人，現已減至 3400 人。（按：錫礦採用機器以後，
亦是礦工減少的主因之一。）

　　礦工大致是未婚男子，契約以兩年為期，約滿續訂者佔八
成，未續訂者可做自由工人，回國，或入他職業，入椒園或橡
皮園者約 2000 人。

　　網甲中國人除 3000 礦工外，大概經營小商店或為椒工。
未回國者娶土人婦，在島上常住。客人多於廈門人，信回教。
但下列各市 Djiboes、Belinjoe、Soengaliat 因華人尚聚族而
居，少與他民族往來，因此保持高度的中國文化。全島有中國
家庭約 12000 家，其經濟狀況大致勝於土人。

　　網甲前有荷人 600 人，萬里洞有荷人 10008，自不景氣來
臨後兩島減至 6008 左右。網甲有土人 107000 人，萬里洞有土
人 44000 人，網甲全人口一半是中國人，或有中國人血統者。

Hensen 總工程師（二十四‧一‧十四）

契約工人於一年前只招收新客不招老客。契約期為兩年，滿期的工人送回中國，約滿後願留島者付 150 盾（如不續訂契約者）或付 75 盾（如續約者），約滿留島者約有八成。

契約以二年為期，凡工作 7 日者得 1 日之休息，每年有例假 15 日（內有舊曆年假四日），例假日休息，工資照給。工資每月付一次，全數付與本人，以前本人每月得 50%，舊年底得 50%，因此有許多人回國，有儲蓄的工人據說不在少數。

工作時間每日自晨六時至十時為第一班，自晨十時至下午二時為第二班，下午二時至六時為第三班，六時至十時為第四班。每人每日做滿兩班為一工，上班時間由工程師分組掉換，以資休息，例如第一班與第三班為一組，第二班與第四班為一組等。

工人按工作性質分幫，有 40 人為一幫者，有 70 人為一幫者，上述第二幫每日有 60 人做工，10 人休息。

疾病率平均為 1%，即每百工人有一人生病，大致是瘧疾，醫藥費由公司擔負。

無工人學校，但工人可入普通學校即華僑學校。

工資每日自荷幣二角四分至五角一分。額外工資每小時八分。工人如每日做工，滿一月後得津貼一盾。契約工人每人每日得食品約六斤，包括米、鹹魚、青菜、水果等。

錫礦第二四（東盛公司）

本礦自 1898 年以來，繼續採掘，工資近 25 年來無增加。宿舍在礦邊，每屋六人，有沐室，有菜園，工人無費得紅米、鹹魚及青菜，可在店買他物。價俱標出（契約上規定的無費食品為米、鹹魚、豬油及青菜），工資每日二角四分，另給六分以便買別樣菜蔬。各人自己煮飯，或合夥煮飯。

礦上工作	72 人
其他	40 人
地面工作	22 人
休息	25 人
病者	3 人
遊蕩者	3 人
管理處服務者	12 人
總計	177 人

中華學校（二十四・一・十四）

政府學校一，荷華學校一（有學生 200 人），馬來學校一，荷蘭馬來學校一。末一學校為私立，餘由政府出資。

中華學校為私立，有學生 600 人，每月可收房租 360 盾。

市政廳每年津貼 2000 盾，尚未向當地政府立案。課程有中文及英文，並大致按教育部定章，但無三民主義。學生以遷民家庭的兒女為多，僑民的兒女大多數入政府學校。

本校每月可收學費 1000 盾，每年總用費 2 萬盾。

煉錫廠（二十四・一・十四）

煉爐一，工人一百二十，一晝夜分三班，半夜十二時至晨八時為一班，工人按一星期掉班（日班與夜班對掉）。最低工資每人每日荷幣七角，一月中如不曠工，加津貼二盾五。煉爐工人工資每人每班一盾二五，工頭二盾，一班有工頭二人，工人八十八。宿舍即在鄰近，無宿費，飯食自煮，已煉錫取出爐時無保護物，但據說無災害，爐雖四面通風但熱度仍高。

錫礦工人（二十四・一・十五）

中國工人大減，理由有二：（一）世界不景氣以來，產錫區域互約減少產量。（二）錫礦增加機器。

華工減少後，雇主另雇爪哇土人（一土人與三華人之比），土人工資每月每人得五盾。

華工離礦者大致入椒園，土人不適宜於椒園，因椒工須勤，工作亦須敏捷而清潔，土人大致不耐勞。椒長成後必須上架，架用樹枝如浙江鄉間所見的豆棚，椒園長與廣可逾三里，

每架甚潔並整齊悅目。黑椒銷於本地，白椒運往歐美，價較高。工人娛樂有民樂社劇團，戲目包括《李老三賣眼鏡》、《莫義娘上吊》。一般的工人嗜賭，賭具有竹牌、天九等。賭場在飯堂或在臥室，下工後可以自由參加。

中華中學初中部有兩班，學生 26 人，教員 3 人，已辦兩年，每月入款 200 盾，小學部人數較多，免費生佔數十人。窮苦而有志者回國入師範科，畢業後返檳城，任教於華僑學校。在瀋陽事變時，本地商會捐 6 萬盾。

孫中山在東印度曾發旌義狀七紙，網甲得四紙。鎮南關起義時，款由此島供給。汪精衛曾到此演講，本島華人加入革命者人數甚多。革命失敗者往往返本島任教員。國史館以革命事業列傳者，據說有兩人是網甲島華僑。

同盟會在此暗中活動，為時甚早，秘密加入者以遺民居多；僑民入書報社、同盟會或國民黨者較少。

十九路軍在福建發動時，本島出較大的捐款。

從前中國人見西人到來往往讓位，近來則否。

全島網球比賽，華人曾得冠軍，他種運動亦有華人參加者。

不景氣來臨以後，竊賊漸多，大致是土人，華人中失業者往往被殖民地政府強迫送回祖國。

老人院（二十四・一・十五）

老人院有許多無家的未婚男子，以礦工為最多，礦工如連續工作十五年，退職時每人每月可得津貼三盾，此院大多數人未得此項津貼。本院共收容 117 人，內有三人在醫院。余所晤談者十餘人，概況摘錄如下：

（1）雷州人，61 歲，17 歲時到此，未曾回國，嗜鴉片。

（2）肇慶人，59 歲，38 歲來，缺一手，殘廢已 22 年，未曾回國。

（3）海南人，57 歲，17 歲來，30 年前回國一次。有鴉片癮並好賭。

（4）北流人，59 歲，29 歲時來，嗜賭。6 年前回國一次。

（5）桂林人（家離桂林市有一天之路），51 歲，29 歲時來，回國一次，在島 15 年。

（6）肇慶人，48 歲，24 歲時來，未回國，在島 22 年。

（7）海南人，60 歲，28 歲時來，在島 15 年，未回國，嗜鴉片與賭。

（8）海南人，75 歲，48 歲時來，在院 3 年。

（9）高州人，60 歲，16 歲時來，回國一次，一望而知為鴉片吸食者。

（10）雷州人，66 歲，23 歲時來，回國二次。

（11）廣州人，58 歲，1915 年來，未回國，鴉片癮極深。

（12）北海人，68歲，29歲時來，已做礦工12年，未回國。

（13）高州人，73歲，30歲時來，17年前回國一次。

本院已辦12年，檳城及鄰近有其他老人院（余見過兩院）。本院經費每年6000盾，由市政廳撥來。委員會九人，荷四人，華四人，馬來一人，以本市荷籍長官為主席。

革命捐款憑據（二十九・十一・八）

孫中山先生遊南洋時，往往向遷民及僑民募款，以資進行革命。有些人家尚保有此項捐款收據。中山先生因反抗滿清政府，自立天運年號以代之：

<div align="center">憑　據</div>

中華革命軍發起人孫文收到。

某君捐助中華革命軍需銀一百大元。

軍政府成立之後本利四倍償還並給以各項路礦商業優先利權。此據。

經手收銀人　瑞元（圖章）會連慶書柬

天運戊申年正月十七日發給

（二）文島（Uuntok）

K.F. Liem

此家是僑民領袖之一，其住宅尚反映中國建築的影響，大門上所用的漆，顏色鮮明，有紅與綠兩色。在白色的牆上，繪畫《水滸》中的故事。飯食用西餐，飯具用刀叉，正堂上有匾二，其一匾的正文及上下款如下：

雲琴甲必丹大大人喜鑒

甲　必　丹　大

文島

八港　眾紳士拜題指書

前述甲必丹大係大甲必丹之意，馬來文把形容詞置於名詞之後，此匾的作者已深受馬來文的影響無疑。

礦務局（二十四・一・十七）

全體工人中有 60%—65% 續訂契約，對於此種工人，公司付 75 盾。如工人願脫離契約者可自付 75 盾。

不景氣以來，工人回國者甚多，在 1928 年有 2583 人，在1929 年有 2060 人，在 1930 年有 3274 人。

　　政府出資的旅客，大致是統艙客，並契約工人，人數如下：1931 年 7226 人，1932 年 8094 人，1933 年 3374 人。

　　上述數字包括礦工。在 1935 年，政府共出資運入 1200 人，第一次約滿，一半工人回國。

　　在 1922 至 1923 年以後，新客工資每人每日加五分，6%—7% 是自由工人，30% 是契約工人。在 1934 年 20% 工人有儲蓄，每人平均有 24 盾，那一年回國的工人，有 26% 有儲蓄，每人平均有 55 盾。前三年工資寄回中國者如下：1928 年 59000 盾，1929 年 29000 盾，1930 年 35000 盾。

三、西婆羅洲

（一）坤甸（Pontianak）

坤甸公立醫院（二十四・一・二十一）客籍人僑民荷蘭醫學士

　　在坤甸與山口羊，市內無瘧疾，因水是流動的且近海，蚊蟲難生子其中，痢疾及皮膚病較少，舊式醫藥尚盛行。和尚在廟內賣藥，東萬律有一老者，盤坐賣藥。

　　在鄉間，瘧疾盛行，痢疾及皮膚病亦多，皮膚病土人患者最多，華人不太厲害。

　　華僑區域的衛生工作由天主教會擔任（山口羊及 Sambas 俱有天主教醫院）。山口羊醫院內病人及治療者 60% 是華人。

　　公立醫院無床位，病人可來就醫及取藥，在 1934 年，來院治病者 22798 人，內中 50% 是華人。院雖收診費，但甚廉。

夏密有限公司（二十四‧一‧二十一）

　　郭雨捷的父，坤甸僑民，60 年前與荷人合開公司，製椰油，及椰乾。日出椰油 160 擔，油用鉛罐裝，每罐 24 至 30 斤，製肥皂、燈油、生髮油等，運往爪哇及歐美。公司亦銷橡皮、木材等貨。

　　K.P. M. 輪船公司航行坤甸與星加坡間已 35 年，華僑輪船公司加入航線已 28 年，余即乘公司輪 S. S. Senang 往星加坡。

　　馬來工人工資，每日荷幣一角五分，華人每日五角。

　　在坤甸，華人為零售商，因缺乏教育，不知組織，對於大規模的企業，難有發展的期望。

　　在 1925 年當地長官（Resident）於三月間召集華人一次，報告遺產局法律及一夫一妻制將在坤甸實行。

　　出街字（Kampong Kart）是身份證，必須帶在身邊，否則警察可以拘捕，適用於馬來人及華人，警察裁判權（Politie-Law）是警察可以不用傳票拘捕華人，監禁三月，不必審訊，此權亦適用於馬來人。

華人以為上列兩種法律，把華人視作與馬來人平等，獨對於產業的處置，荷人要把華人與歐人視作同一待遇，認為這是荷人的自私。

振強學校（二十四・一・二十一）

校創於 29 年前，與商會同時成立，每月可收學費 400 盾，課程按教育部定章，有初中二年級及完全小學，畢業生或往星加坡或回國升學或在本地做生意。

男校有教員 6 人，學生 100 人，用芳伯副廳舊址為校址。女學十餘年前創辦，有教員 6 人，學生 100 人，校有不動產。

學校未成立前，本市有私塾，授四書五經，教員俱由中國請來，師資欠佳，當時不授荷文，以荷文出路窄，現校中添英文，以便畢業生經商。

閩南潮汕，客人，三幫人數較多，影響學校的管理甚大。

荷印政府政治部，認國民黨的宣傳，對於激發華僑的愛國心頗為有效，因此禁止許多中國書入口，余所知者被禁的書籍已有 570 種，有些書籍與政治及民族意識毫無關係，但亦被禁。政治部主任每年到華僑學校搜查兩次，遇必要時到教員家中去查。

本地閨女不易出嫁，因女多於男，女子亦不易找到相當的職業。

　　華僑對於下列各問題感覺焦慮：（甲）地域觀念的打破，
（乙）農村教育的推廣，（丙）華僑學校的合併。

吳新昌（二十四‧一‧二十一）

　　西婆羅洲充滿羅芳伯的軼聞，吳為余述羅的歷史，今存其
一部如下：

　　　　羅芳伯，梅縣人，曾入學，在廣東犯罪，200 年前率
　　會匪出國，到山口羊（Sinkawang）開金礦，併吞海陸豐
　　人所經營的小公司，成立大公司，用洪門會名義自稱大
　　哥，儼成一方之王。後因拓展政治勢力與土人（Dayaka，
　　俗稱拉子）幾次武裝衝突。土人要求荷人保護，荷人與
　　羅起釁，後與羅成立協定，分區而治，東萬律河（Mandor
　　River）以西屬羅，以東屬荷，土人由荷保護。

　　　　羅奉洪門教，採十八兄弟制，自稱大哥，此後由二哥
　　及三哥相繼執權。與羅同時者有江闕宋劉四姓。劉當權
　　時荷政府請取消大哥名稱，封劉為甲太，以統屬西婆羅洲
　　各甲必丹。劉死後其子恩官不願作甲太，遷米蘭（日里）
　　服務於荷，稱甲必丹。恩官子名水興，現往米蘭已破產。
　　羅原住東萬律有辦事廳今作祠堂。坤甸有芳伯副廳，乃後
　　人紀念羅氏所建（動產與不動產共值 5 萬盾），中華學校

舊址所在，1925 年焚於火。

宋子屏口述羅芳伯軼事（二十四・一・二十六）

宋子屏為宋七伯後裔，世居坤甸。子屏經營雜貨業，粗通漢文，是坤甸的文化分子之一。荷印政府疑心子屏思想左傾，常常注意其行動。余到坤甸，子屏關於羅芳伯的故事，口述其所知者如下：

羅芳伯於壬寅年到西婆羅洲，離 1935 年為 165 年。上岸時經米倉（Sekilong）由勿里里（Perriti）入口。因 Sultan 的胞弟當時在米倉，與羅氏的同黨人為難。羅到坤甸見 Sultan 不得要領，與兄弟 18 人，帶兵 116 人往米倉鎮壓。羅氏為謀改進生活並發展勢力，自願往東萬律征土人，當時土人在東萬律開金礦。有小規模金礦公司，為漢人所經營者，晨五時即開始工作。羅氏先攻此公司，18 兄弟俱化裝，先捆該公司職員四人（內有伙長即經理及司書），到晨七時各重要職員俱就範，羅氏鳴木魚整隊退出。當時服從者約 1000 人，不服從者俱被殺。

羅氏第二次的奮鬥是對於三星公司，離東萬律約一公里。該公司經理劉賢，廣東揭陽人。劉部下有 6000 人

用大刀及長槍來抵抗，不敵，退竹圍獨霸一方，稱和順公司。羅在東萬律開金礦，鞏固自己的勢力，三年後復與劉賢衝突，劉敗退至河邊入水死（Ajer Mati），和順遂滅。不久羅至 Montrado 與大港公司發生爭執，以和平方式調解之，自此處至山口羊屬大港的勢力範圍，羅氏以東萬律為活動的中心。

羅氏在東萬律儼然是一方之王，於 53 歲登位，58 歲死。在位之日曾與 Dayaks 開戰。

羅氏死後傳江戊伯，江亦 18 兄弟之一。江繼羅志，驅 Dayaks 於山中，華人將耕地大量地展開，聲名大震。清嘉慶時在東萬律成立辦公廳。中堂有「氣貫九重」匾，廳門懸燈一對，曰「風調雨順，國泰民安」。江掌權共 13 年，開會時用蠟燭，後雖已通用油燈，但遇開會時尚以燃燭為習慣。

江退職後，闕四伯繼任。闕，梅縣雁陽人，三年 Dayaks 作亂，殺漢人。闕得信，派兵征 Dayaks 不利，請江出。江乘帆船復任，在山上放火，平 Dayaks。闕坐鎮東江統兵出征，先至 Lalam，後到 Matang Tanam，有人刺 Dayaks 王。江率兵追至 Sinkutan 渡河，不幸木排翻，江遇救得不死，但軍器盡失。土王亦以精疲力竭，降服並入貢。江返東萬律，死時邑人建立忠義祠。

闕四伯執政六年死，江復位，遣四人返華辦軍火，四人俱不返。此四人俱蕉嶺人，因此蕉嶺人不許在東萬律掌權。九年後江死，葬於東萬律。

宋七伯繼握政權凡 20 餘年，用清朝衣冠及制度，坐享太平。

劉太王非 18 兄弟之一，但繼宋執權，擬開發 Bantu，因無資，向荷人借款，得華幣約 2 萬元。因合同係荷文，劉對於內容不甚知情。據合同如到期不能還款，劉允將物權讓出，並包括政權的讓與，因此東萬律華人對劉不滿，驅之。

繼任者有古六伯，梅縣人，十年後辭去，返梅縣渡政治生涯。

謝銘銓繼任遺職，亦梅縣人，執政三年，因財政賬目不清，受攻擊去職。

掌權者商人葉鵬輝，似有義務性質，家人常任東萬律，葉有事辦公，無事則經商，據傳說雙峰林道干子孫與 Dayaks 通謀作亂，往征之。雙峰離東萬律約有二日半路程。所費較巨，但葉對於此事未與他人商議，不合民治精神，被議為獨裁。葉去職返華。葉臨行時，留信一件致店中管賬員劉壽山，囑為繼任者。東萬律華人因前劉太王事件，尚未與荷人議妥，捐款並請劉壽山往巴達威辦理劉

太王事件。劉見閩籍瑪瑤某君，此人長於馬來話，由此人引見巴督，巴督出示荷文合同，允許華人在東萬律的政權到劉本身為止。西婆羅洲 Resident 將此消息透漏於甲必丹，後由甲必丹轉告於華人，華人咸痛恨劉壽山，由此醞釀革命。先以李添全為首，郭亞真旋即加入，在 Sarasen 地方儲藏軍火，起蓋房屋，預備集合同志，乘機起義，Sarasen 位於孟加影途中，離東萬律約有五小時的路程。

適逢陰曆七月十五日盂蘭會，革命黨人以鳥槍行刺劉壽山，不過火，劉驚懼，奔返辦公廳，當夜往坤甸。劉走出以後，不久革命軍到達東萬律，古三伯（舊羅芳伯書記）優待之。革命軍約 200 人，頭帶黃帽，用綁腿布，宣言云：「擁護蘭芳公司，打倒劉壽山。」但革命軍紀律不振，欠餉並縱賭，輿論不服。

葉鵬輝子葉四，乘機殺革命黨領袖李添全，並策畫大規模的報復，Resident 恐釀事端，往坤甸商量，決定把革命黨人約 30 人，送亞齊（Atje, near Medan）。

劉壽山在 60 歲時，有意以長子亮官繼任，不久亮官執政凡三年，死去，時年僅 31 歲，壽山復位，至 71 歲卒（甲戌年）時在坤甸，疑為人所毒死。

頭人張書伯，因犯罪嫌疑解於東萬律，不判罪，因張與宋七伯為親戚，東萬律副總制宋志安，前曾傳說有殺

宋陰謀，亦未判罪，荷人雖知其事，不干涉。對於亞齊事件，荷曾與劉壽山相約不干涉刑事。

劉壽山與何運甲（Billiton）爭鴉片，不久劉死，劉柩停於高坪，劉婿葉汀帆秀才主張運於東萬律。有人以為柩應停於辦公廳，有人反對，卒乃停棺於學校。辦公廳前棋杆升荷旗，一般華人才明了劉生前與荷密約。激烈分子立即秘密拜盟，三夜內已有數千人。荷人睹此情形，將荷兵撤至坤甸，僅留 Controleur 於東萬律，以辦公廳為住所，華人以為荷政府必派兵來，但三月荷兵不至。監主梁露二勸眾人守秩序靜觀變局。有人忍耐不住放槍，Controleur 受傷，曾榮添以刀殺之。時在甲申九月（1884）。明年一月荷兵至，與東萬律華軍戰於圓山，荷軍敗績，爪哇亦無重軍可調，乃請 Sultan 作調人。Sultan 本與蘭芳公司相友善，派叔 Pati 到圓山。哨兵不知情，鳴號，華守軍槍擊。Pati 出示土王旗，得免於難。

荷人後向巴達威請增援，約 200 兵士由 Manpawa 到望地籠，時梁露二駐兵於河旁山上，數日荷兵未進，梁部下宋西苗恐部隊欲散，譏諷荷哨兵之在河邊遊蕩者。荷軍怒，前進，又被擊退。當時華人戰士，除戰死者外，所剩餘者亦不多，且有逃亡者。小孩三人，賴才（15 歲）、戴月蘭（12 歲）、丘耀朗（14 歲）睹狀，禁止士兵不許逃

脱。至是宋部下僅留七兵，守陣地，小孩斬斷鐵鍊成碎片入炮，以當彈藥。黑夜七兵俱逃，天明小孩欲開炮，因藥線染露水，開不成。荷兵一擁而前，又不逞。

丙戌年，荷兵三百自爪哇開到，由圓山分兩隊前進。華軍守關口以劉龍生為領袖，敗荷兵。荷人請土王到東萬律調停，荷兵同行，佔辦公廳及所藏軍器。

丁亥，荷兵退高坪，羅義伯與之分界而治。吳桂山、黃福源二漢奸引荷兵圍華軍，分二路入山。羅義伯見會員變節，帶兵來犯，逃往 Sarawak，是時與荷兵抵抗者僅羅同監 Dayaks 人，四個月後，首領戰死，亂平，時在戊子年。

移民局（二十四·一·二十二）

華人入西婆羅洲者：1925 年 2843 人，1926 年 4390 人，1927 年 4131 人，1928 年 3794 人，1929 年 2456 人，1930 年 1629 人，1931 年 596 人，1932 年 188 人，1933 年 176 人。

華人由坤甸出口者：1929 年 1337 人，1930 年 1342 人，1931 年 1350 人，1932 年 831 人，1933 年 655 人，1934 年 658 人。

賴炳文（二十四・一・二十二）

圖存書報社成立於戊申年，在巴城註冊，同年成立圖存學校（民國前五年），以田桐馮鎮東為教員，組織民鋒社，宣傳革命，常演廣東白話戲，黃花崗七十二烈士中有數人是民鋒社員。武昌起義後，教員大致回國，圖存學校隨即解散，重新組織德育女校，以便女童入學。圖存書報社前有社員 30 人，俱同盟社員，書報社因宣傳革命，為荷政府所封。

民國初成立時，汪精衛到此，但荷政府令於 24 小時內離港，胡漢民同來，留住稍久。二人俱宣傳革命，並暗中向華僑捐款。華僑為掩蔽荷政府耳目，用建築金名義，賣彩票，每張二盾半，在輪船上開票得六千盾，悉數匯南京，因此南京總理墓旁有坤甸紀念碑。

民國八年當五四運動時，坤甸發起愛國捐，荷政府認為政治作用，捕人。

民國十六年坤甸華人因紀念「五九」開會，振強校長林勇南報告日本提出「二十一條」之經過，教員林樸夫演說關於國恥，後經新聞紙發表。巴城漢務司來電，促政治部查究。林校長因係僑民停止職務，林樸夫被逐出境。

圖存學校逢星期六有公開演講。向僑胞灌輸常識。但殖民地政府，不主張提高華人的教育程度，凡討論三民主義及討論社會主義的書籍俱禁止入口，革命史亦在禁止之列，惟關於

南洋歷史的書籍，未被禁止。

國內有三大問題，認為急待解決：（甲）女子歐化，（乙）衞生，（丙）政治的腐敗。

雙忠廟（二十四・一・二十二）

光緒五年由潮人林姓一族出資所建，祀張巡、許遠，為英雄崇拜的一種，英雄崇拜於華僑中最普通。廟內一聯云：唐室保孤城，雙節千秋懸日月；睢陽留半壁，忠魂萬古壯乾坤。

西河公所（二十四・一・二十二）

二百年前揭陽林氏即遷至坤甸居住。自此以後，林氏人丁漸盛，最多時有 1000 人，現有 500 人。同族有死者如無力埋葬，由聚勝會出資行之，該會是一種「父母會」，專理抬埋死人，及救濟貧窮等事。十三年前林御廷建西河公所，其經費由捐款得來，逢清明及陰曆七月十五會中舉行祭墓典禮，同時捐款。會所初建時有餘款 2 萬盾，現無存款。會有墓地供會員埋葬之用；有委員會，於每年春秋二祭時選舉委員各 12 人組織之。會所中有九牧公像，據說唐時人，為林氏始祖，有宋仁宗御贈詞。民國十三年五月有人題像贊曰：「長林派出下邳先，移入閩邦遠更延。忠孝有聲天地老，古今無數子孫賢。故家喬木蟠根大，深谷猗蘭弈葉鮮。上下相承同記載，二千年後萬

千年。」

　　父母會在坤甸甚多，其著者有「綿遠公館」，潮汕與閩南人所建，客人不參加，「長義社」社員各姓俱有，每人每年納六盾，即可入會。「長義勝」20 年前成立，凡華僑年納八盾者均可入會。

Mempawah（二十四・一・二十三）

　　甲必丹說，此處有中國人二千，成年人中有男子 630 人，女子 506 人，其主要職業為椰子橡皮，次為商業。僑民多於遷民，客人多於潮汕人。春秋二祭尚保存，新舊婚禮俱有，但從未有與馬來人結婚者。僑民不回國，遷民因不景氣來臨，來去不定。中國人說客話，維持六校，內一校為潮人所立，餘為客人所立，有老爺廟二（祀大伯公），菩薩廟祀觀音。前有一老人會，現不存。民國以前有書報社，目下不存。

Teroetsoesh（二十四・一・二十三）

　　磽下有三寶公小祠一，相傳三寶公葬於此地，有石足二，倚靠大石。信者焚香祭二足，爐上鑄「三寶大人」四字。祠產有椰子園一處，以其入款，維持香火。

（二）山口羊（Sinkawang）

Resident, Sinkawang（二十四・一・二十三）

　　山口羊分四區，共有中國人 66000 人，大部分經商（包括零售商及出口商）。出產品有橡皮、椰乾等。此地有廣大的椒園，純由中國人經營。椰乾與橡皮兩業，中國人與土人各半，但前者佔重要位置。

　　中國人租土地而耕，有佃戶 12000 家。短期租以 50 年為期，每年每 hectare 納租金 3 盾，長期租以 75 年為期，可延至 125 年，每年每 hectare 納租金自 1 盾至 3 盾。

　　山口羊出椰乾及橡皮，孟加影出椒與橡皮，鹿邑出橡皮，海濱自 Sambas 至坤甸出椰子。

　　潮州人住於海濱，客人住於內地，當 1775 年時客人先到 Mempawa，後遷東萬律開金礦。

　　Kongsiwesen 分大港及蘭芳兩派，前有政治及經濟的勢力，現已不存。中國人天性不變，婚喪禮節如舊。Dayakas 出嫁於中國人，說客話，採用中國習慣。

　　中國遷民體健，耐勞，人種較純，並含有永久性。此地無契約工人。

　　中國人有家庭法律，無商法；對於後者他們願採用荷法。雖自 1925 年來，據說婚姻要適用荷法，但尚難施行。其主要

困難，可以列舉如下：依荷法每一次婚姻須註冊，逢星期及星期三可以無費註冊，但中國人結婚時要擇佳日，因此註冊必感受困難。又依荷法凡嬰兒出生後三日須將名字向政府登記，但中國人對於命名禮往往須擇吉日，隆重行之，似難按期登記。

華僑學校（二十四・一・二十三）

山口羊有華人 18000 人，民元有中華學校，由總商會主辦，民十九因房焚停辦，當年由林子香捐款續辦，至今尚由其維持，個人每月捐 20 盾，學校每月捐 250 盾，有教員 5 人，學生 125 人，內有女生 38 人，係完全小學。

維新學校，潮人所辦，並由潮人維持。南光學校，耶教所立，教員 2 人，學生 30 人。荷華學校，天主教主辦，20 餘年前成立，分男女兩校，共有學生 300 人，下午授中文一小時，女生在孤兒院上課，上課以外兼做工。天主教在山口羊有 30 年以上的歷史，信教者 300 人以上，女子居多。

山口羊有老爺廟（大伯公）、菩薩廟（觀音）、尼姑庵（齋堂兩處，一有 10 人，一有 4 人）。

山口羊的父母會有百年公會、義軒社及南僑社。

華僑雖分幫，但遷民與僑民遇事合作並無顯著的衝突。

Pemangkat，離山口羊 45km（二十四・一・二十三）

客人有一萬，主要職業有椰乾、洋貨雜貨。

華僑小學有四，二客一潮一閩，學生共 300 人，天主教於十年前始辦荷華學校。

遷民多於僑民，平均每家每年有家信回國。普通用客話，小學生近五年來回國者漸多，入暨南附中或梅縣東山中學。

僑胞因土產跌價，生活感覺困難，甚望中國政治安定，以便回國謀經濟的出路。

（三）孟加影（Benkaijing）

Captain Chinese, Benkaijing（二十四・一・二十四）

中國人 5000—6000 人，潮人居多，初至者在 100 年以前，大多經營椒園與橡皮，遷民多於僑民。

華僑學校教員謝金祥，前在北平七年，係潞河高中畢業生，曾在清華肄業一年。此地華僑第一學校成立於民元，教員 2 人，學生 60 人，依賴學費維持，每生每月納一盾。學校用國語，教員年薪 400 盾，政府抽捐 14 盾，學校每月用 70 盾，南京僑委會每月寄 60 盾，不敷者由董事會籌措。

華僑家庭大致缺乏教育，遇兒女口角，父母往往幫兇。教員在校處罰學生，父母有時到校責問。

學生性情不同：遷民的兒女富於忍耐性，由算術可以表現出來。

課程注重下列各種：常識、珠算、信札、國語（特別為南洋編著）、歷史、地理。

大港公司前以鄭洪為領袖，鄭為僑民，與荷政府訂約，租地與荷政府期滿不還。交涉無效，動武，鄭洪戰死，本地華僑秘密紀念之。

（四）鹿邑（Montrado）

鹿邑，離山口羊 30km（二十四・一・二十四）

海陸豐人最先到鹿邑，設大港公司，開金礦。現有華人 900 人，主要職業為橡皮與椒園，內有僑民 700 人，與遷民感情甚好，但關係不深，遷民常有信寄回中國，僑民則否。

華僑學校一所於辛亥年成立，有教員 1 人，男女學生 40 人，以收學費維持，每月可收 50 盾。

有廟六：分祀關帝、大伯公、華光、天師、白帝及天后聖母。

忠義祠祀大港公司與荷兵戰死諸義士，祠內有牌位，其文曰「和順追贈忠義護國將軍之神位」。共有牌位十二，在鹿邑死難者。有陳庚三，在孟加影死難者有劉乾相。當時海陸豐人

有金礦公司十七,並為和順總公司,其勢力與東萬律蘭芳公司相埒。祠內有匾曰:「凜烈萬古」。聯甚多,今述其二如下:(一)義氣常存三書地(「三書」,地名),忠心直貫九重天。(二)忠信洽華夷,有功則祀;義聲播遐邇,過化存神。

鹿邑甲必丹賴星曹氏,父自廣東蕉嶺來此,努力經年,道家小康,目下族人尚有在蕉嶺者,以耕種為業。甲必丹之父,雖目不識丁,但崇拜讀書人,延請塾師,以四書五經課兒女。甲必丹自幼喜讀書,長年經商,老年從政。能散文,能詩,自述其讀書經驗云:「請老師授課,僅供指導而已,要自己用苦工,才能由淺入深,得着進步。」甲必丹是一個埋頭硬幹的人,酷好我國舊學,並已有相當根底。刻已年逾六旬,在鹿邑小湖邊,築一別墅,小巧玲瓏,以為休息之所。別墅臨湖,屋旁有樹林環繞,房屋俱效中國式,陳設簡雅,別墅所在處號小西湖,自題一聯云:「放眼觀古今,倘能歸隱於斯,惟願學淵明先生,留一段園林佳趣。寄懷在山水,嘗以公餘到此,竟成小西湖名勝,作四時風景娛情。」

甲必丹不但自己以公餘到此娛情,並遇有佳客,亦約以同遊,藉以領略小西湖風景。室內置紀念冊一,來遊者輒題名或賦詩。惜至余遊時(1935 年春)冊內尚無華人題名者。遊客自中國來者僅見前香港總督金文泰(Sir Clementi)。此翁曾以鋼筆,寫中文名字於冊內。

別墅的正堂號鹿鳴園，自題詩云：「闢得小園號鹿鳴，天然此地築樓新，栽花繞砌堪娛目，修竹為情不染塵；醉後題詩添雅興，公餘晚棹釣湖濱，群賢聚會談因果，前世東坡是化身。」

甲必丹約余留紀念詞，余應之，惜歸國後至今未踐前言。鹿鳴園最恰余心者兩事，（一）建築模仿西湖，但無特別相似之點，惟以環境論，孤山或三潭印月的一角，可與鹿鳴園相比擬。（二）因遊鹿鳴園而回想余少年時在西湖盤桓的佳趣。甲必丹詩中提到釣魚，真是搔到余心中癢處。甲必丹亦嗜釣，細玩下詩自明：「此湖真號小西湖，一葉飄然百慮無。泌水洋洋飢亦樂，東山巍巍臥何圖？封侯顯世黃粱夢，身退功成范大夫。一局殘棋今着罷，悠悠江上釣魚徒。」

鹿鳴園有樓房，不高，樓梯有甲必丹題詩云：「日涉園中趣，駕言何所求；欲窮千里目，更上一層樓。」

Selankaw，離山羊口 17km（二十四・一・二十四）

自山口羊至此，已見 1000 男子築路，這些是強迫被徵的民工。未向政府納稅者以工代之，至做滿應納各稅稅額為止。築路時凡寬 3 米，長 1 米，高 75 生的米可得工資荷幣四角，工人有華人及馬來人，俱是窮者。

民生書報社成立於民國前一年，宣傳革命，民六被荷政府

所封，財產 14000 盾，被沒收。

Soengar Pinjo，離坤甸 50km

　　松柏港有華人 1000 人，僑民居多。原籍梅縣，潮州次之，客話盛行。華人鮮與馬來人通婚者，婚喪禮節仍舊。有華僑學校四所，說客話，每隔四公里有一校。人民的主要職業是農與商。舊式藥店有四，有一招牌云：「光中藥房，泡製各種地道藥材。」

　　民群書報社，民國前三年成立，現改學校，該社有旌義狀云：「民群書報社於中華民國開國之始，踴躍輸將，軍儲賴以接濟。特給予旌義狀。弈代後民，永多厥義。此旌。臨時大總統孫文，中華民國元年三月一日。」

（五）東萬律（Mandor）（二十四・一・二十五）

　　東萬律擴志書報社有旌義狀。此地有華人 2000 人，僑民佔 90%，梅縣人最多，惠州人與廣州人次之。職業以農業為主，橡皮與椒園次之。居民說客話，僑民亦有寄信回中國者，但不多。

　　正街有國民黨支部，街道自羅芳伯以來並未改觀。

　　有廟三，分祀關公、大伯公及觀音。大伯公廟（社官神）

係潮州舊式的建築，有道光八年匾。有舊式藥店三，賣潮梅鄉間盛行的各種藥品。

有小學二，公立小學於民二年成立，以老人會（長春仙館）為校址，今年停辦。余因本地人之請，允向僑委會請款續辦，但勸二校合而為一，以資節省經費。

房屋大致仿照梅縣舊式，瓦用木片做成，方形，盈一裁尺，中有木釘一，長約一寸半。窗用木，可以取下納陽光。正門不常面街，通常門邊有一巷，由巷入，進內可見正門。蘭芳公司辦事廳，於 1934 年拆去，僅有小屋數間尚存。原廳遺址的一部今為關帝廟，建築費為 3500 盾，廟門口有匾曰「山西夫子」。匾旁有聯一，上聯曰「春王正月」，下聯曰「天子萬年」。此兩聯是羅氏辦事廳原有之物。廟內有些陳設，亦係當年舊有者，例如羅氏官印一顆，正方形，可一尺，用黃布包好，置於華式木桌上。印旁有令旗，有長頸錫酒壺一對，有木燭台一對。天井裡有石獅一。

廟右為羅氏紀念室，上邊有「皇清敕贈威明德創艾壽芳伯羅公神位」字樣，其旁有「歷代甲太之神位」及「歷代頭人之神位」等字樣，甲太與頭人係梅縣原有的俗稱，俱是領袖的意思，但其位置俱較「大哥」為低。庭中有長聯云：「蘭譜著金盟，想當年勢若三分，寇削蠻平，凜凜威風驚世上。芳徽流清史，喜今日業成一統，民安國泰，洋洋德澤沛人間。錫卿古晉

康拜題，樹棠宋蔭謙敬書。」

其餘各人當時著有功績，列有神主以資紀念者如下：（一）
「兩任蘭芳公司甲太龍錫明瑙榮頒厚祿」。（二）「誥授奉政大
夫謚英仁章烈七十二壽壽山劉府君之神位」。

關帝廟旁為舊辦公廳所在地，廟遺址前面空地，有棋杆
二，上半截俱毀。右棋杆的下半截今能辨識者尚有「清嘉慶」
三字，左棋杆的下半截今能辨識者尚有「蘭芳公司」四字。

廟旁有羅芳伯墓，一切佈置悉照梅縣習慣，有碑云：「皇
清威明德創芳伯羅先生墓，光緒二十三年元芳公司重修。」

離辦事廳舊址不遠，有荷人墓一，1934 年立，乃 50 年前
當地荷官與羅氏武裝衝突時死難者，其文云：

> Aan De Gevallen in den Strijd Tegen
>
> Mandor 1884—85
>
> Hier Rust
>
> J.C.Rijk
>
> Controleur B.B.
>
> Gevallon te Mandor
>
> op 25 Oct. 1884
>
> <div align="right">23/10/1934</div>

余所最難忍受者，見辦事廳遺址的一部，今改作鴉片公賣所，鴉片吸食者，大部分是僑民，但亦有少數遷民。

關帝廟旁有忠義祠，內有護國忠義大將軍神位，當1884—1885 年羅芳伯與荷人開戰時，所有蘭芳公司的死難人員，後人俱為立神主，並即在此祠內祀奉。

荷屬被禁止入口的中文書籍舉例（二十四・一・二十六）

荷印政府藉口取締國民黨的政治宣傳，禁止中文書籍入口，計有 570 種之多。有許多被禁的書毫無政治作用，觀下列數例可知。殖民地政府通常不鼓勵文化的灌輸，因恐土人把知識提高以後，對於帝國主義者會發生反感，可以引起社會騷亂或傾覆統治者的勢力。最可恨者，有些書籍可以激發讀者的自覺心（《迷途的羔羊》），或提倡國貨（《中華國貨年鑒》），或喚起愛國心（《時代畫報》），亦被禁止，今舉例於後：

《東方畫刊》、《甲午畫刊》（中日戰爭）、《時代畫報》（東三省）、《東三省形勢圖》、《上海畫報》（中日戰爭）、《中華國貨年鑒》、《新學制國語第八冊》（抵制外貨）、《新學制公民第三冊》（抵制外貨）、《懸想》（討論滿洲問題）、《迷途的羔羊》（暗示中國人應設法抵抗，不要久於睡眠）、《健美畫刊》（內有裸體畫）。

第三章 馬來亞

民國二十四年春，余自西婆羅洲至星加坡，在坤甸乘坐華僑同益輪船公司的輪船名曰 S. S. Senang，據說本公司原來的動機，以替股東運輸貨物為主要目的，與荷蘭百格華輪船公司形成商業上的勁敵。到星洲時，中國旅行社適在該處設立分社，余即委託代為計劃馬來亞的旅行，並代購車票船票等。

某日，旅行分社用汽車送我往柔佛（Johore），往訪該政府的英國顧問溫司德（Winstedt）氏。汽車夫的帽章與肩章，俱是國內所習見的旅行社標誌，對於該社是有效的廣告，對於發展海外的商務，亦有裨益。

溫司德氏係海峽殖民地政府前任教育部部長，為馬來文著名學者，對於馬來亞的中國遷民運動，供給我不少的材料。在其宅午餐既畢，飴以紅米粉做成的點心。此種紅米，顏色極深，已成紫色，據說這是熱帶的產物。席間有荷人某，專攻人

類學，高逾六呎，體重約三百磅，將肉食與菜蔬，混合在同一飯盤中，攪勻後大嚼，我對自己說：「他是世界上第一名雜碎專家！」

一、星加坡

林漢河（Lin Han Hoe）（二十四・一・三十）

　　第二代僑民，在星已住 45 年，係 Raffles Institute 畢業，此校注重英文及普通科學。本人讀書時每月付學費星幣五角，目下學生每人每月付三元，此外政府對於每生再加三元。

　　華僑學校由 Song Ong Siang, B.L. Lim 發起，由華人所組織的董事會管理之。

　　殖民地政府每年教育費（除新屋建築費）如下：

1929　　2835841（以星幣計）

1930　　3034370

1931　　3492048

1932　　3643931

　　海峽殖民地的立法院有議員 27 人，內有額外議員 13 人，此 13 人中有 3 人為僑民（1920 年以前僅 1 人），其分配如下：星 1 人，檳榔 1 人，馬六甲 1 人。

華人常被政府請為顧問委員會委員，但甚少充有高級職員者。

新法律中關於衞生的提倡，住宅擁擠的避免及公共遊戲場認為與華人利益最顯著。

市政廳（Municipal Council）有額外委員 25 人，內有華人 6 人（包括商會代表 2 人）。

華人所患的普通疾病為肺病、痢疾、發疹傷寒、瘧疾，一般人尚未廢除舊藥，到病危時才去請教西醫。藥店與寺廟仍舊賣舊藥。

倫敦近與我國外交部長王儒堂先生談判，決定華人在星可為國民黨員，但不得參加活動。

耶教勢力不大，因一般的華人信奉祖先。

星洲土地的一半，據說屬於華人，因英人賺錢後，寄回倫敦買股票。有錢的華人不能匯款回閩粤（因政治不良，治安不佳），只能在馬來亞買土地。房稅之高世界無與倫比，據說等於房價的 24%（內附教育捐 2%），此外無他捐稅。

李光前（二十四・一・三十）

陳嘉庚婿，經營橡皮業，清華第一次招考時曾考取，但未入學。

在馬來亞的華人，大多數經營小商業，90% 的零售商是

華人。以歷史言，華工本可自由入口，近來馬來亞才有取締的法律，有些華僑，對於這種法律，認為含有政治意味，特別自我國革命以來，華人有時在星加坡集會，以資提倡學校等。

馬來亞華人近來抵制日貨，有些日商招馬來人做直接交易。

僑民與遷民，前被殖民地政府一視同仁，近來在待遇上略有區別：僑民可在政府充低級職員，遷民則否，因後者比較富於國家觀念。

從前有些同盟會會員，未得西人同情，自中國革命以後，革命的活動到處公開。

華僑屢次對於國內的愛國捐，匯回中國以後，未曾得到正當的用途，因此國人向南洋捐款時，有時候不受歡迎。

小規模商業的權利，操於遷民手者較多，操於僑民手者較少，因後者對於馬來亞政治比較發生興趣。

不景氣以來，有些失業的華人，被政府遣送回國。

陳嘉庚（二十四・一・三十）

17 歲時由閩南集美來，在星洲已住 44 年。

30 年以前，本人被閩南人舉為總理，籌備設立道南學校，當時在星同鄉，僅兩人有充當教員的資格，但兩人都因經商不能任教，只得向上海方面請教員。本人對於此事受刺激極深，

以為振興工商業的主要目的在報國，但報國的關鍵實在提倡教育，否則實業家與商人，難免私而忘公。本人在民元興辦集美小學，擬請四教員，但本地亦苦無師資，自1914年以後，本人在星洲的生意逐漸發展，即以贏餘的一部，在福建創辦集美師範以資造就師資。

星加坡華僑中學民八開始，近來適用殖民地政府的教育條例，禁止三民主義的宣傳，並禁止在校內懸掛黨旗，學校與教員均須向殖民地政府註冊，教科書亦須受檢查。據當時的情形，凡經濟困難，但成績優良的學校可得政府的津貼。不過接收津貼以後，受檢查更嚴。自金文泰（Sir Clementi）任總督以來，華僑學校可得津貼者約佔總數的5%。近來增設的學校有檳城中學，且南洋中學亦加女中部分。

廈門大學特別注意三點：（一）對於自然科學的設備務求充實，（二）對於海產的研究務必努力，（三）對於海防的管理務求格外注意。

在我國革命以前，南洋華僑很少有愛國心的表示，因一般人是無教育者，當時星加坡的新聞紙亦不提倡愛國心。本人在20歲時，尚不知愛國心為何物，在星各校除授四書五經以外，似並不喚起華僑對於祖國應該發生若何關係。共和以後，情形大變，因國民黨的宣傳（革命黨人以前借重同盟會為宣傳機關），一般的華人多激發愛國心，所以殖民地政府頒佈教育條

例及施行他種限制。

　　革命前的政府學校，只培養畢業生於出校後充打字員、書記或商店的雇員；近來因美法主辦的教會學校漸多，政府學校才把課程程度約略提高。此地各中學不注重理化、歷史及地理等課；近來特注重馬來亞文及語言，許多華僑認此種教育為奴化教育。

　　金文泰氏的教育政策，注重馬來亞文不注重英文。在學校內，馬來文無費教授，學生中有願學英文者其所付學費比以前提高。此種政策遭輿論反對，於其去職或有相當關係，現任總督似變更其政策。檳榔額外立法委員林清淵氏，即因反對金文泰而辭職。

　　自民元以來，華人的迷信逐漸減少；但盂蘭會及迎神賽會尚有，特別在檳榔及馬六甲。婦女喜歡燒香，祭祖的習俗比較普遍。學生倡言打破迷信，但他們的行動，在社會裡尚無多大勢力。

　　華人服式簡單，貧窮者大半馬來化，男子關於上身，往往一絲不掛。據說民元以前，星加坡華人區域，僅有襪子兩雙半，這句話雖形容太過，但亦局部反映當時的社會概況。

　　20 餘年前，星洲橡皮的生產尚未發達，大部分由荷屬運入，星洲商人不過代為經營出口。

　　濟案發生時，怡和軒（革命黨人俱樂部）籌款 130 萬元，

此舉使上海及荷屬的華人大為興奮。民元福建保安捐以本人為會長，得 20 萬元，廣東救濟捐亦得 20 萬元。

日本所出的樹膠貨品，傾銷於馬來亞，這是本人商業失敗的主因之一。

華人所以能夠開闢馬來亞，實因土人無志氣又缺體力所致。馬來亞土人，一個人不能闢英畝 100 畝的膠園。最懶惰的華工，其所闢的膠園面積，可以四倍於此。煙草因根深，土人亦不能掘。

民元以前，華人纏足者甚多，近來廢除。僑民婦前用馬來裝，現用上海裝（旗袍）。

馬來甲僑民前說馬來話，近漸採用中國話。

同盟會在星舊有俱樂部曰晚晴園，出入其間者有孫中山、張永福、陳楚楠、林義順、許子麟等。同時有星洲書報社、同德書報社等宣傳革命，最盛時，星洲有同盟會會員約 100 人。

鄭蓮德（Tay Lian Teck）（二十四・一・三十一）

鄭氏的企業包括和豐銀行、油業及肥皂商業等。

市政府對於公眾衛生各條例，認為我國最應仿效，因可改善個人生活並增加社會福利。

人力車夫每日車捐自三角至五角，車主每年對於每車付車捐 15 元。苦力每人所肩荷的重量，不能超過 180 磅。

鴉片吸食者以血汗工人居多數，約佔總數的 80%。

海峽殖民地每年總收入為 3167.9 萬元，內中鴉片專賣的收入，佔相當大量的成分，近年來雖已較前大減，但其額尚不可輕視：

1933　　700 萬（星幣）

1934　　770 萬

1935　　840 萬

中國遷民的多數，為橡皮園及錫礦工人。不自由勞動制業已取消。

工人賠償律已實行一年，對於無費醫藥無規定。

僑民有兩重國籍，英人因此不信任，這對於海外一般的僑民不利，因他們所有的身家財產，多在居留國，如居留國對於他們不信任，顯於他們有害。

V.W. Purcell（二十四・二・一）

華民政務司（Protector of Chinese）管理 *Women and Girls Protection Ordinance*（《婦女保護條例》）。本條例的主要目標在禁止或預防娼妓、婦女的買賣及婦女的虐待。所謂婦女指歐洲及中國婦女而言。關於中國婦女有保良局，現收容女子 250 人。

中國遷民的定額，在 1934 年為 4000 人。此外尚有特許

工人每年約 2000 人，此種工人由雇主在華招募，入口時憑特許證（Permit），招募人亦持有特許證，特許工人入口時，關於工作情形及雇傭條件由華民政務司解釋之。

至 1934 年為止，遷民甚少回國者，在此年以後回國者多於入口者。

僑民約佔馬來亞中國人總數的三分之一。

華僑學校有學生 5000 人，新式學校有 600 人。

Jordan（二十四・二・一）

遷民未出國時，見聞不廣，因往往各人在自己村中過活，和外邊人少接觸。到馬來亞以後，遷民不但和他縣或他省的同胞有往來，且和他種人有社交，如印度人、阿拉伯人、日本人、馬來人等；因此識見與經驗俱逐漸開展，那就是馬來人格的養成。

黃兆珪（S.Q. Wong）（二十四・二・一）

星商會會員，柔佛國務院委員。

僑民守舊，但近年來態度漸改。他們的教育比遷民高些。華僑學校程度較次，教員的教學不高。但認為華僑學校是有地位的，中文是應該授課的。除女校外，華僑學校現無受政府津貼者。

僑民於改良經濟狀況後，有些是希望回國的，可惜祖國政府不能保護他們。大半的僑民必永久住居於馬來亞無疑。

《外國人條例》(*Aliens Ordinance*)，自英國人觀點言，是公平的。「六寡婦案」(Six Widows Case) 曾上訴於 Privy Council 斷為中國人沒有重婚罪；按習慣，丈夫死後，好幾個妻室及兒女可以分到財產。對於此事老年人默認，少年人反對。

遷民公開納妾，僑民間或有之，但不公開。

殖民地政府願意把中國人分開；對於僑民希望他們抱馬來亞的觀點。

林義順（發初）（二十四・二・一）

中國為鼓勵國貨出口起見，應取消出口稅。

華僑回國者有些亦是流氓，如出席五全大會的華僑代表是。

俗話說：「華僑為革命之母」，其實只有數人，可膺此榮譽而不愧。

本人革命黨有朋友多人：如孫中山、胡漢民、汪精衛、林森、覃振、張繼、居正、劉守忠等。有些人在國內同事，有些人在星加坡共患難。

林為廣東澄海馬西嶺（岐山）人，在星已屬第二世。

本人回國已十次。現因年老不做生意，將一身事業編成一

書曰：「三十三年浮雲影」，尚未脫稿。

羅良鑄（二十四・二・三）

　　華僑學校董事會，純以華人組織之。學校無基金，少數有財產無房屋；一般的學校依賴商人的捐款及學費為經費的主要來源，學校分 ABC 三等，英政府按每等給津貼。至去年為止，中學尚有領津貼者，現僅有小學領之。

二、馬六甲

A.L.Hoops（二十四・二・五）

　　瘧疾已被統制，水的供給是潔淨的。華人有幾種普通病，即肺病、腸胃病、鈎蟲病。一般地說，他們比泰米爾人（Tamil）知道講求衛生些。

　　華人初到馬來亞時是礦工，後種蔬菜，最近逐漸入市經商；從來沒有許多人種稻的。

　　有錢的華人，吃有滋養的食品，多用豬肉、鮮食、水果等。蔬菜是自己種的。

　　橡皮園工人每日賺五角；食與住自理，每人每月約須五元。

民族性是高漲起來了，中國革命與歐戰是主因。

美國影戲最早就為華人所歡迎，近來歐洲與國產影片亦漸普通。網球極盛行，游泳尚無顯著的成績。中國女子漸講社交，有些人喜歡跳舞。

Raffles 創造星加坡不久，馬來亞即設政府學校。陳禎祿的祖父，開一輪船公司往來於星加坡及馬六甲間。Tan Lean Jiap 於 30 年前募捐在星創辦第一醫校。

與日本人比較，華人不算愛國，雖然英國人還是喜歡華人。

華人住宅

Heeren Street 彷彿是閩南的鄉村，華人的住宅集中於此。時值舊曆新年，每家的門口懸掛燈籠，上有「某府」字樣，普通是一對長而圓的，高約二尺半，燈籠是紅紙糊成的，字是黑的。比較富有的人家用紫紅色的木做桌椅，用斜方形的水門汀鋪地。房屋式樣如下頁圖所示。

門上有用鐵欄者，門二旁上端寫「蘭馨」、「桂馥」（其地位如圖中「敦詩」、「說禮」相似）。有些人家有樓房，但以平房居多數。

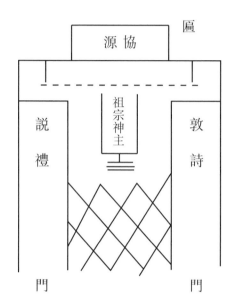

何葆仁（二十四·二·六）

遷民與僑民感情素稱融洽，但殖民地政府的政策，向來是把他們分成兩個社會團體，加以不同的待遇，例如《外國人條例》（*Aliens Ordinance*）所規定的。按此條例，遷民每過兩年須註冊一次，條件如下：（甲）居留證可住兩年；（乙）居住兩年以上者須得永久居留證，那須與下列各條相符：（1）在此已十年，（2）有家產，（3）與中國無關係，（4）兒女受英國化的教育者。

僑民大致仍舊保持舊禮節，在 Heeren Street 就可以看到，

如房屋、過新年、婚喪禮等。婚時新郎用袍褂,新娘用鳳冠。逢喪事請和尚念經、看風水、戴孝等。

遷民注重個人自由,僑民比較有團體生活,後者如由學校捐款、慈善捐款等可以表現出來。歐戰時尚捐飛機款。遷民與僑民因語言及習慣的不同,有時難免發生隔膜。

馬來亞的中國人依法律不能參加文官考試,一般以為殖民地政府此舉,明白表示不公平的待遇。

僑民喜讀國內刊物如 *People's Tribune*,下列各縣在馬六甲各有會館:永春、晉江、南安、惠安、德化、岡州、三水、鵝城、潮陽、寧陽、茶陽。華僑學校用國語,漸使遷民與僑民可以團結。華僑有公立學校三所,永春有一校。惠安有一校。

晨鐘勵志社注重男女社交及體育,遷民與僑民亦合作。

明星慈善社有 12 年的歷史,施醫藥,注重球類比賽。天主教美以美會,耶穌教會俱有慈善事業,有些日本人在峇珠巴轄(Batu Pahat)經營鐵礦,全部的贏餘寄回日本;但中國人大都投資於此(如橡皮園、房屋業)。橡皮園大都先由華人開闢,俟整理有頭緒後,以相當高的價格賣給歐人,近來出賣者更多,對於華人的經濟不免有不良的影響。在怡保,目前尚有許多華人有錫礦。

青雲亭

青雲亭祀觀音，有南海飛來匾，嘉慶己巳年立。亭內有甲必丹李公濟博懋勳頌德碑，龍飛乙丑年立（同治四年）。有一段云：「公諱為經，別號君常，銀同（同安）之鷺江（廈門）人也。因明季國祚滄桑，航海而南行，懸車此國，領袖澄清，保障著勳，斯土是慶，撫綏寬慈，飢溺是兢，捐金置地，澤及幽冥，休休有容，蕩蕩無名，用勒片石，垂芳永永。」

關於亭主陳憲章，創立豐順義學，有文以記之云：「南洋各島惟馬六甲埠最先華人之旅居流寓。日增月盛，生齒既繁，貧富不一，如席豐履厚，則易延師置塾，依然中國遺風。細屋窮檐，尚憂粗食牛衣，奚暇培植子弟，雖有一目十行之聰穎，究竟終辱於泥塗，文教不興，英才從何傑出？公有鑒於此，實為世道深憂，當即創設豐順義學……」

亭內有三寶山葬地，以便利僑胞的埋葬，係慈善事業之一端。道光丙午年，亭主薛文舟，立匾讚揚鄭芳揚，文曰「開基呷國」，對於先賢之有功者後人為立神主以誌紀念。計有梁美吉、薛文舟、陳已川、陳憲章、陳溫原。上列各人被認為馬六甲開國有功者，由亭主陳敏政立神主祀之（宣統二年）。青雲亭正殿祀觀音，後殿立神主。觀音殿有匾曰「慧眼觀世」，乾隆丙午年立。

甲必丹大蔡士章（龍飛辛酉碑），述青雲亭之起源云：

蓋自吾僑行貨為商，不憚踰河蹈海，來遊此邦，爭希陶倚，其志可謂高矣。而所賴清晏呈祥，得佔大川利涉者莫非神佛有默佑焉，此亭之興所由來矣。且夫亭之興以表佛之靈，而亭之名以勵人之志。吾想夫通貨積財應自始有而臻富，有莫大之崇高，有凌霄直上之勢，如青雲之得路焉。獲利固無慊於得名也，故額斯亭曰青雲亭。

陳禎祿（Hon, Tan Cheng Lock, Klebang, Malacca）。陳宅晚餐時有何葆仁、Dr. Tan San Te, a Hindu Lawyer。陳氏閩南僑民，自習英文，曾充立法院額外委員。

華人生活程度近已逐漸提高。食品中豬肉加多，喜飲咖啡，市上咖啡館到處皆是。華人初來時俱貧，到此做工及做小生意，把地位提高。

馬六甲華人最守舊，實可稱守舊主義的壁壘，婚喪禮節仍舊，但新式婚姻，近漸普通。

有兄弟數人在華僑學校受教育，自己自修英文。

曾讀《三字經》及四書並請老先生授國語。

僑民看不起遷民，後者非苦力即無教育的商人。遷民因此懷恨，所以兩團體不能團結。陳家不是如此，與遷民極有好感，陳家辦喜事時，客人中 90% 是遷民（木工、鐵工等）。

殖民地的教育認為有缺點，以往 100 年來，政府學校是養

成中國人當書記錄事的場所。

衛生有進步，橡皮園多有醫生。中國工人的健康較優於 Tamil 人，因前者飲開水，用蚊帳；後者則否。

陳氏的福屋（祠堂）在 Heeren Street。其建築完全採用閩南的式樣，大門有匾曰「同發」。門上左右邊題「藜閣」及「蘭培」四字。正廳中間供大伯公磁像，據說是 200 年前的古物，正廳內有匾曰「孝思堂」，有聯曰「敢向煙霞堅笑傲，不妨詩酒作生涯」。廳堂上首供遷來馬來亞始祖敦和公及唐孺人神主。唐孺人另有畫像，用前清服裝。禎祿在馬六甲為第六世，方為其令郎準備完婚，婚後其子與媳須在此祖屋住一個月。

寶山亭（二十四・二・七）

圭海謝倉蔡士章，於嘉慶六年立碑，其文云：

> 寶山亭之建，所以奠幽冥而重祭祀者也，余故開擴丕基，締造頗備，以視向之冒歷風雨，寸誠難表者，較然殊矣。雖然亭之興，由我首創，亦賴諸商民努力捐資，共成其事。茲幸呷中耆老及眾庶等歸功於余，立祿位於亭之右。此事誠為美舉。第思創於始者恐難繼於終，予是以長久之計，預備呷錢一千文，置厝一座於把轆街，配在塚亭，作祿位私業。將來我親屬及外人不得典賣變易，致負

前功。全年該收厝稅二十五文，付本亭和尚為香資。二十
文交逐年爐主祭。塚日另設一席於祿位之前。其餘所剩
錢額，仍然留存，以防修葺之費。庶幾百載後可以俎豆
薦馨香，相承於勿替。因此勒石而為之志云爾。

中華商會（二十四・二・七）

馬來亞的工人，幾全數是由中國來的。店員往往帶眷，苦
力無眷，30年以前，約有70 Tapioca 工廠，每廠有工人幾千人。

馬來亞天氣似有變遷，有逐漸轉冷的趨勢。30年以前熟
飯只可吃一餐，十年以前可保留一日不壞，目前午後的天氣不
過華氏60—70度。

70年以前，七哩以外盡是山坡，現多開闢了。

從中國運入的貨品如茶、衣料、食品，俱受日本人的劇烈
競爭，而中國政府又不能加以保護。當「九一八」時，馬來亞
華人抵制日貨，因此日人漸入零售商之路。廣東煙葉，以前由
廣東運來，近在馬來亞自種。日磁茶杯每打帶碟售星幣三角六
分，國貨每打四元。日貨白布每碼三角，國貨加倍。

華商在上海辦貨，須付現款，國貨的品與量俱未標準化，
因工廠大致是小規模的，因此商店定貨，感覺困難。

如30箱布由歐洲運到，馬來亞商店批5箱，只付價的一

部，其餘可欠三個月。此店第二次再批 5 箱，再欠三個月，華商在申批貨，每次須付現款並付清。汕頭布在此銷路頗好，但因批貨須現款的關係，甚受影響。

我國缺乏銀行，是另一缺點。運輸不便，定貨不知何時可到，商人定貨不與廠主直接交涉，須和上海的代理人交涉。

余光源

先祖嘉慶時來，原籍漳州南靖縣瀝水鄉，至光源為第四代。國內某君送光源壽序稱其有詩書氣，並讚揚其對於賑災、救國、在南洋興學各事，認為各具熱心並捐款。曾為青雲亭亭主、紅十字會特別會員。曾遊中國及英國。其房屋亦按中國習慣，正堂有匾曰「如事存」，另匾曰「慎終追遠」。光源少時，有一次見過王舡，所用的舡係由閩南運入者。

三、檳榔嶼

黃延凱（領事）（二十四・二・八）

一般說來在馬來亞的華人，男女無社交，家中宴會時，婦女不見客。路上除夫婦外，男女不同行。婚姻由父母作主，特別是閩人，其守舊性尤顯著。鄭成功亂時，許多人離閩來此，

太平天國時亦有南來者。婚禮新娘穿蟒袍，戴鳳冠。贅婿之制盛行，特別是閩人。贅婿終身住在媳婦家。

元宵節，逢夜深，閨女豔裝立於汽車之前；少年有羨之者抄下汽車號碼，請人說媒。

信佛者甚多，因此地近暹羅受其影響。次為天主教，因葡人來此甚早，並久住於此。《南洋風俗志》稱土人信多神教，此地華人亦然。陰曆正月十五，大伯公神出遊，抬神者大概穿西服，年不過 17 歲左右。檳榔巨紳丘善佑，對於迎神尤熱心贊助。

在政府學校英文為必修課，學生不讀中文，學生修業自一級起，修滿九級，作為中學畢業，可參加劍橋大學入學試驗。考題包括英文、數學、繪畫、宗教、歷史及地理。殖民地教育的主要目的，在培養書記及政府的低級職員。華僑學校分幫：粵有客、潮、廣與海南四幫。閩僅有閩南（廈門）一幫，從前各幫間重視鄉土觀念，往往因細故發生械鬥。

陳與謝各為大姓，一姓自立學校。學校分幫的主因是方言，現因學校通用國語，各幫的界限漸泯；學校亦漸漸不因幫而分別設立。華僑的宗教社團，最易為殖民地政府所批准，至於含政治性的社團則不然。本地華僑教育會，至今尚未蒙批准（星加坡同），本地中國領事館曾主張舉行華僑學校會考，以提高教育程度，但政府聲言，如某校加入會考，津貼即予取消。

華人最早到此地者多娶土人婦，因此漸與土人同化，他們吃飯時用手，穿沙龍（即以布一大塊圍住下身），往往在地面鋪蓆而睡。

僑民遇瑣事往往向華民政務司申訴，因此將僑民的醜陋之點畢露。

僑民因受英國化教育，忠於殖民地政府，對於祖國甚漠視，歐戰時競買印花，並捐款報效英國。雙十節，我國實業部陳公博部長來遊，當地中國遷民舉行歡迎會，僑民不參加。

上海人大致重視新聞記者，認他們為輿論的代表人。廣州與香港輕視新聞記者，南洋尤甚，因他往往乘機敲竹槓。

民元至民十九檳榔無領事，由僑民領袖戴欣然之子為名譽領事，民十九起此地增設領事，但無僑民顧問。領事館向來無權管理僑民事務。

華僑學校董事部常常自己鬧意見，介紹自己一派的人充教員或職員，甚至在一學年之中撤換校長或教員。

西人主辦的新聞紙對於中國有時故意登載不好的消息，僑民因此得着不良印象，得不着真實的消息。

李文岳（《光華日報》主筆）（二十四‧二‧九）

檳榔書報社於 27 年前即我國革命前 3 年成立，宣傳革命，兩年後孫中山先生即發起《光華日報》。此報富於革命思

想及活動，黃花崗烈士之一即本報的一位秘書。《檳城新報》成立於 1896 年，那時無須向殖民地政府領照。

前四年本報因鼓勵抗日活動，被殖民地政府停止刊行三個月。自瀋陽事變以來，本報社所發的言論，比較可以自由些，從前此地有某華人賣日貨，被同胞毆打，本報登出此段新聞後，即受政府警告。以前殖民地政府，不注意言論，僅注意新聞的登載。濟案發生時，有些中文報紙不能討論該案內容或討論「五卅」案內容。瀋陽事變以來，英政府比較寬容，不再嚴屬干涉。本地某華報前專載國內電訊，登出江灣淪陷的消息，四小時後該報即有人被僑胞毆打，足見此地華人的愛國心。

華人信鬼，關於鬼怪的新聞往往佔重要部分。

《總彙報》反對南京，《南洋商報》擁護中央。

一般新聞記者的英文程度不高，往往一個英文電報，有幾種的漢譯，統計數字亦有時失實，外勤記者的薪金亦不高，每月自星幣 40 元至 100 元。

此地的華僑資本家，大致由艱苦出身，不識字，不能對新聞紙有鑒別的能力。

本地華字新聞紙，從前不買路透社的新聞，近二年來才買，只亦表示新聞業的進步。

目前有些新聞記者，漸漸注意國際問題。

周君（二十四・二・十）

潮安人，在星 8 年，在檳 28 年，經營樹膠。1925 至 1927 膠價特別好，1928 以後不景氣。旋實行國際協定，限制膠與錫的產量，膠與錫即增價。1934 與 1928 相比，一般商品增價 20%，米價不增，菜價增 20%，國內運來貨品，因匯水漲，貨貴，20 年以前，國貨運入者食品多，用品少，目前兩種相等。1923 年以來，工人由國內來者減少，由印度來者加多，馬來工人亦漸增。

在 1932 年，膠工每日工資星幣 4 角，飯食自理，1933 年增至 6 角，1934 年增至 8 角，最高工資貴至 1 元 6 角。

50 年以前，遷民以工人居多，近 30 年商人漸多。學校與報館的設立，是近二三十年的事。

與僑民女子結婚者生活較高，由國內帶眷者生活較低，工人結婚者不多。遷民有十分之一在檳結婚，餘返國結婚，婚後眷屬留鄉，本人來此。僑民女子，有許多亦是鄉下人，會養豬及管理家務。

在檳的華女，普通俱無工作，富家女子大半入學，出門時往往坐車。30 年以前，富家女子讀英文，貧女在家幫忙，近入學校。30 年以前僑民不知中國，不自認為中國人，如要讓僑民領會中國文化，必須讀中史與中地。從前有許多僑民，在家亦講馬來話。遷民中廣東人返國者較多，閩人返國者不過十

分之一。本人返國已四次，資產一半在此，一半在國內，僑民
的資產俱在此，把資產寄回國內者百不得一。

　　粵較富，謀生較易，如工人在此無工作，可回粵去找。閩
多山較貧瘠，因此閩人不敢返國。鄭成功失敗後大批閩人來
此；太平天國之亂，來此者亦不少。

　　50 年以前，閩粵人因賭或罪，不容於鄉者遷往南洋。

　　嘉應州多山，土地貧瘠；潮有河流灌溉，能種稻及水果。

　　僑民發達的人家，普通只傳二代，很少傳三代以上者；謝
春生、梁飛、戴欣然（客人富翁）的子弟，沒有一個是大學畢
業者。父以為有錢，兒女要過舒適的生活，不願吃讀書的苦；
父是苦出身，輕視學問，亦不規勸兒女入學。

舊曆新年火災

　　舊曆新年，炮竹聲震耳，政府並不禁止。有一次和一位英
國紳士相談，該紳士贊成維持舊習慣，這可反映殖民地的一貫
政策。殖民地政府對於被統治民族的宗教、習慣，大體不加干
涉，免得惹起反感。

　　黑水村（Ayer Itan）某華僑家於舊曆除夕過年祭祖與神，
放爆竹，於晨一時二十分，起火，延燒 80 家白水村（Ayer
Puteh）。某家亦於祭祀起火，舊曆元旦晨三時起延燒 35 家。
丘善佑以額外立法委員的資格，在立法院請求救濟。

浪跡十年之閩粵、南洋記聞

秘密會社

檳榔有勢力的秘密社為義興及建德，如青紅幫之類。龍山堂為建德會大本營，常與馬來人相爭，80年前勢力遍檳城。義興初改名為「乾坤會」，後又名「三點會」，目前勢力不大。三點會無種族的偏見，馬來人、印度人俱可入會，馬來人呼印度人為 Arigirin，因此中國人亦稱印度人為吉寧人。

林清淵（**Cheng Ean Lim**）（二十四・二・十）

檳榔婚姻舊儀式漸廢，因（1）受英人（及他人種）的影響，僑民兒女入政府學校者佔大多數，（2）模仿性的表現，如由祖國傳來的現代思想，及在檳的華僑學校等。

舊家庭尚保存，但個人主義漸發展，因家庭制不如從前的有勢力。老年人的遺囑往往願兒女住在一起，如在「家祠」之內，但此種遺囑常被破壞。（林為律師）

維多利亞後曾給予印度憲章，保證不干涉習慣，後來在其他殖民地亦採用此法。

林在立法院曾提議採用一夫一妻制，使實行此制者無須變作耶穌徒。1934年中國婚姻顧問委員會印行報告。

1902年兒童強迫入學條例通過，如兒女不入學，父母要受罰。自1908年起，在海峽殖民地生效，自1919年起，在全馬來亞生效。離住戶一哩半的半徑內有學校一所，由政府設

立，給予無費教育，講授馬來語四年。馬來語修畢，即讀英文（在錫蘭，學生先習土語四年，後習英文）。

華人的兒女，先在華校習中文，後入政府學校習英文，習英文時要出學費。在海峽殖民地，華人兒女中九人中有一人在政府學校，但政府津貼華校每年僅 4 萬元，每年津貼政府學校（馬來語）60 萬元。

李之華（二十四・二・十一）

檳城 83 華校之中，有 3 校受政府津貼，麗澤初小有男女生 1400 人，得津貼 8000 元，鐘靈小學有 650 人，亦得津貼。政府津貼 23 華校，共 3 萬元。

有些華校由會館維持，有些依賴個人捐款及學費。華僑學校應注意之點：（甲）教育目的，（乙）師資，（丙）校舍，（丁）衞生。教授法不良是普通的缺點，校舍空氣不流通，有礙衞生。鄉下的校舍更成問題，教材亦欠適宜。

王家紀（二十四・二・十一）

海南文昌人，在檳 32 年，返國 7 次，經營樹膠。在此有海南人 8000 人，其主要職業為家庭服務者及飯館夥計。

印度洋內 Nicobar Islands 海南人最先到，看見土人不煮而食，教以烹飪術。

　　自粵運入商品，以食品為大宗。在歷史上，豆蔻是由南洋運往我國的要物。

　　益華學校在教育部立案，每月受僑委會津貼 60 元，教員月薪自 30 至 60 元，校長 50 元，合同以一年為期。

　　閩人僑民吃飯時有許多人用手，婚喪用清朝禮節。初來者常與馬來人混血，食品用香蕉葉包之，嗜辣，喜食蝦糕（Malay Jang）。女子頭上梳髻，婚時贊禮者用馬來人或吉寧人。新郎帽上有頂子，新娘用鳳冠。

　　父臨死時留遺囑，勸孫到成年（21 歲）才分家產。但因兒輩奢儉不一，結果一俟長成，即各人分居。

　　海南女子從前到此者甚少，因風俗不鼓勵女子離家遠行，近年來漸多。海南人寄款回家者較多，發財者歸家造新屋，木材大概由南洋用帆船載回。海南島多山，人民沿海而居。

　　海南人死後載屍回國下葬，俗稱「落葉歸根」，海南人喜歡送兒女返國，借得中國的印象。

　　一般僑民不返國，因此對於中國無感情。我國應介紹國產電影及雜誌於南洋，喚起僑民對於祖國的興趣。

陳充恩（二十四‧二‧十二）

　　檳榔鐘靈小學民五成立，鐘靈中學民十一成立，殖民地政府津貼小學 2000 元，甲等學生每人每年津貼 10 元，乙等

生 5 元。華僑學校學生大致愛祖國，政府學校學生有時要罵中國。

華僑學校學生某，因作文關於國事，被殖民地教育局查出，被逐出境。

華僑學校每生每月出學費 1 元，如在政府學校，須出 3 元。畢業生富者回國，或往歐洲入大學，餘留本地充小學教員或經商。

康有為遊檳後，有師範學校，時在民前七年。戊戌以後，富紳張弼士以私產為校址，設立中華學校，博得「南洋辦學大臣」之美名，並鼓勵華人返國求學，入南京暨南學校。

「南洋伯」普通與「金山丁」對稱，前者含有頭腦簡單的意思，後者含有譏諷的意思。

朱和樂（Chee Wor Lok）（二十四・二・十二）

在檳有佛山人 1 萬至 1.5 萬人，以木工、金工及人力車夫或膠工為生，大半由中國來。

粵人不忘祖國，因在家受教育並偶爾返國。閩人不然，閩人不返國，因此較粵人有錢。

本人在檳 32 年，返國一次；17 歲入政府學校，初尚不許入校，到那時為止，在家習中文，在英文學校讀滿七級後習商業三年。

本人與溫宗堯有親，伍連德之父有五子，二人在華，三人在檳。

僑生第三代無人寄錢回國，本人尚寄小款回國，供給家用。

家境好者送兒女入政府學校，因校章嚴，管理好。至七級止，必修科有英文、數學、地理、歷史，選修課目有宗教與科學。

華人的衛生顯有進步，商店及咖啡店門前，目下不見「禁止吐痰」的告白。

「寶樹」世德堂（二十四・二・十三）

石塘謝氏在檳有祠堂稱「寶樹」世德堂，有碑云：

> 平東王遷，封其舅申伯於謝，後即以為氏。先祖東山仕晉，名高一世，功及百年。當日子孫仕宦不絕，冠蓋相望，時人遂有階前玉樹之譽，此寶樹所由名也。石塘謝氏世居漳郡澄邑三都地方，派出自澄城西門外度鳳里，簪纓繼起，人丁日盛，素為圭海望族。祖廟之建，由來舊矣。無如境狹人稠，衣食不充，間有謀食遠方，以致身留異國地名檳城者積有歲年……此祠同治十二年重修，一九三四年又修。

　　祠內有同治五年匾曰「淝水策勳」(祀大伯公) 及「福庇康寧」(祀二位福侯，即謝安與石，俗稱東山公)，正堂匾曰「輔晉忠唐」，同治五年立。聯曰：「晉紀奇勳，風流江左，詞藻文章崇國典；唐昭忠勇，節赴睢陽，英雄激烈錫朝端。」

龍山堂 (二十四・二・十三)

　　龍山堂正匾曰「晉代奇勳」，祠名「正順宮」，與漳州海澄縣新安鄉丘氏祠堂 (「詒穀堂」) 同名，並亦祀大使爺爺。所稱大使爺爺亦是謝安與謝石，與石塘謝氏祠堂所奉者相同。碑文有一段述其關係云：

> 　　龍山堂丘氏原出於泉郡龍山曾氏，譜載家乘，取以名堂，不忘本也。且別有曾氏者其出龍山非龍山堂，海澄新江之丘者雖不藉其出輸費，而歲時祭享有事於堂醵飲者為親親誼也。堂之中奉大使爺香火，蓋新江本有祀而客地亦多被神庥，所以出資成堂者，新江原蓄有本社眾公業因而謀之不別捐題也。凡族之神福賽會，以及新婚諸事，概於是堂，以序長幼敦敬讓修和睦，蓋是堂之關於風化非少也……咸豐元年立碑。

　　據說丘氏始祖為遷榮，至今已傳 47 世，其第 1 代的排

行用圭字，第 20 代用思字，第 47 代用嘉字。祠內一碑光緒三十二年立，述六點如下：(一) 正名稱 (龍山堂)；(二) 詳沿革，雍道間由新江來此百餘人，釀金 500 元，於咸豐辛亥年立堂，光緒甲午重修，後焚，壬寅興工，四年竣事，費十餘萬元；(三) 明祀典，舊有大使爺爺寶丘與謝所共祀者，祠分三部即正順宮、福德祠及詒穀堂；(四) 備形勝；(五) 通禮俗；(六) 重繼述，祠內有崇議所，凡年月之出入及世事之大小，均於此議之。祠內設餚饌所、崇議所、自治社及戲台。祠門前及祠內有石刻、石柱、石神，俱由閩南運來；祠屋頂有磁刻，亦如新江正順宮所見者然。祠的設置：中為正順宮，右為福德祠，左為詒穀堂。

霞陽植德堂 (二十四‧二‧十三)

漳州海澄縣霞陽鄉，濱海，與新安鄉為鄰，霞陽人遷往馬來亞者 (特別是檳榔嶼) 近一百年來人數僅次於新安。植德堂內有匾曰「四知堂」，堂內為應元宮，奉祀保生大帝使頭公祖。光緒庚子年 (1900 年) 有碑紀其事曰：

> 道光時楊德卿攜有使頭公神像香火，昕夕祀焉。逮閱時既久，聚族繁多，生殖暢茂，僉曰非神靈所護之力不及此，祀使頭公並設公司以為宴會族人之所。夫使頭公何

神？我霞陽應元宮內敬奉之神也……故凡公司創置產業，
及周年供費，出入銀項，皆有公舉內外總理既諸家長以董
之，上下不蒙，紀綱罔亂……

植德堂內另有一匾曰「我族之光」，紀念楊氏 18 世裔孫章
安，在殖民地政府服務之榮。章安於民國二十年（1931 年）蒙
英政府選為太平局紳，及工部局議員。匾旁題有英文曰：

Mr. Yeoh Cheang Aun

Justice of the Peace and

Municipal Commissioner

大伯公廟（二十四・二・十三）

檳榔海珠嶼有大伯公廟，嘉應州人與閩人奉祀之。廟內正
匾曰「福德正神」。相傳馬來亞正在開闢之時，有一年瘟疫特
甚，華僑死者甚眾。遷民中有三人，似為神所庇護，得不死。
此三人者當時被稱為開山伯（或開山祖師），一為張某，永定
人，以教書為業。一為丘清兆，大埔人，以打鐵為業。一為馬
福春，永定人，以燒炭為業。三人既免於疫，客人信以為神，
後裔即立廟祀之。每年逢陰曆二月十五，大伯公必出遊，祀之

者以客人為多。閩南人則以陰曆正月十五為祀神之期。民國十年立紀事碑，其文曰：

> 南洋言佛，輒稱三寶大神，或云三寶即明太監鄭和也。南洋言神，群頌大伯公，墓碑一張一丘一馬。姓而不名，統尊之曰大伯公而已。我僑檳之五屬人，崇敬大伯公，封墓立廟百餘年，祀之維謹……

極樂寺（二十四‧二‧十三）

檳城有山，靠海邊，華人名之曰「白鶴山」，有山頂電車。半山有佛廟曰「極樂寺」，鼓山湧金寺方丈開山，本寺住持妙道與僑紳張振勳等建立，時在光緒十五年。金文泰題匾曰「慈心如海」，薩鎮冰題匾曰「佛日增輝」（民國十四年）。正殿有匾曰「頂相全新」。萬佛寶塔上塑暹羅佛像，懸暹王照相。廟內有放生池，大龜滿池。池邊石壁有康有為題字曰「勿忘祖國」（光緒二十九年）。

清雲岩（二十四‧二‧十三）

由極樂寺上山，往樹林深處走去，不遠即到清雲岩，有廟祀清水祖師，俗稱蛇神。廟內有青蛇數十，據說白晝不食，夜

食雞蛋。有銅鐘光緒丙戌年製。廟內聯曰：修道岩山，一旦化身成祖；分爐嶼島，萬家生佛尊師。

黃覺民（二十四‧二‧十三）

民國六年黃炎培氏到檳榔，提倡華僑教育。本人與黃返國，籌備設立暨南大學，暨大畢業生及中華職業社畢業生有到南洋辦學者。

黃氏未到馬來亞以前，據說全區已有華僑學校 94 所，就中著名者在吉隆坡有「尊孔」，在檳城有「中華」，在星加坡有「養正」與「啟發」（粵人所辦）及「端蒙」（閩人所辦）。華僑學校舉行會考，結果選學生二人返國，本人為二人之一。

養正校長初反對華僑學校註冊，被監禁並驅逐出境。註冊以後，殖民地政府即檢查並取締教科書，政府認為滿意的華僑學校可得津貼。

華僑學校內有少數學生，據說亦受津貼，秘密報告教員的教材及言論。

殖民地政府似採用以華人治華人的政策，政治部派偵察查探華人之有思想者及參加政治活動者。

僑民對於祖國大致不熱心，聽說濟南慘案發生時，丘善佑（檳城僑生首富）僅捐星幣五元。

丘仙丹（二十四‧二‧十四）

在檳生，未曾到過新安。熱心公益事務，如水災捐款等。有段祺瑞及顏惠慶照相，係答謝籌捐盛意而贈者。屋內陳設豐富，壁懸習慣式的聯與屏。堂上奉觀音及祖宗神主，焚香，用水門汀鋪地。本人是龍山堂董事之一，馬來亞華僑名人錄列名，與現任英屬 Sarawak Raja：Charles V. Brooke 是知心之友。

丘天來（二十四‧二‧十四）

21 歲時離新安來檳城，現 46 歲，在檳與僑民女子結婚，時 23 歲，有兒女五人，經營雜貨業。在新安有母親及胞兄，在星有大姊夫。自新安常有家信往還，本人每月寄款回新安。胞兄是新安新江學校校長（此人給予介紹信數封，介紹南洋的同族及朋友），族兄天佑，前充民國初年國會議員。余在新江時，見丘氏族中有好幾家懸掛天佑的照相。

第四章 暹羅與中南半島

　　曼谷之遊，給我兩種極深刻的印象：（一）熱度之高，為熱帶中其他市鎮所罕見，據說這是由於地處平原，四面俱受不到海風所致。（二）出皇宮有極美麗的街道，其著名建築物包括宮殿及最偉大的佛廟，且其街道由小石鋪成，光滑油潤，既美觀又富於藝術的滋味。我曾聽說世界上美麗的街道，除前述者外，尚有英國牛津的 High Street 及北平後門內一街，起點於故宮博物院，經景山，終於中海與北海間之橋。

　　在中南半島時，我由安哥（Angkor）乘長途汽車按日北行，一直至西貢，中經幾個有名的市鎮，廣泛而人口稀少的鄉村。實際我穿過柬埔寨與交趾支那的腹地。早晚是涼爽的，正午在烈日中旅行，大致昏沉入睡，迷惑不醒。金邊（Penom Penh）最使人留戀，非特地方潔淨，市容整齊，且有土人皇宮的建築，和他處所見者很有不同之點。足資紀念。

一、暹羅

（一）曼谷（二十四・二・十七）

蔡學餘（中華商會文書主任）

遷民的職業分配，其主要者如下：澄海人經營出入口與火礱；饒平人與潮安人亦然，但人數較少；潮陽人經營當業與金櫥業（打金葉子，做成金器，作裝飾品之用），其光景較差者做人力車夫；揭陽人與普寧人以農為主業，種稻及養豬。

暹羅甚少近世式的工廠，一般的製造尚依賴手藝，遷民與僑民有許多精於手藝者，舂米用火礱，這是簡單式的機器工作，只有挑米尚依賴人力。稻米的種植，大部分由暹羅的農夫擔任，至於火礱業幾為遷民所包辦。

從前遷民大致不帶眷，僅單身在暹居住，偶爾回國。近年來因國內政治不穩，光景較好的遷民，往往把家眷隨同自己帶到暹羅，暹羅的物價大概較高於潮州，房租較高於汕頭，普通物價約較兩處高出 30%，但米價較兩處為低。

店員如司賬每月可得薪金暹幣 30 元，經理較高，20 年以前，遷民娶暹婦者比較常見，近來減少。暹習輕男重女，女子可分財產。

民國革命以前，遷民集會往往被當地政府干涉，近來可以

自由。遷民在暹有買土地之權。

近來暹羅政治權有集中於王室的趨勢，因王室自私自利，引起人民的反感。世界不景氣以來，這種反感逐漸深刻化；國家財政無辦法，政府只依賴裁員減薪，以暫維現狀。

暹羅有些政治領袖，深沐歐化，如鑾巴立（Luang Phradis）曾留法得法學博士學位，其父華人，為暹羅內務部長，其弟陳漢初亦在教育部任要職。

遷民對於暹羅在商界有最大的影響，工業與普通建築業次之。在農業有最小的影響，因土地肥沃，耕者即使不勤不儉，也能有收成。

英法在暹有平均的勢力，英在財政界，法在政界與司法界。暹新政府親日，從前王族遊英者多，新政府既反對王族，拉攏日本另謀政治的出路；同時日本近年來在南洋各處亦作多方面的活動。

遷民與僑民參加革命者有陳載之、蕭佛成、王亮初、陳笑如、陳繹如，這些多是商人，惟末一人以律師為主業。

普通暹人與華人有好感，但已受歐化的少年，富於民族思想，往往參加排華活動。有些暹文報紙，公開宣傳暹人的自覺，以抵抗華人。

暹王五世維新，對漢人用懷柔政策，六世對漢人漸用苛嚴手段。新政府最苛，可由移民律反映出來。從前遷民在暹的居

留費，每人納暹幣 4 元，目下已加至 100 元，此外尚須入口執照費 10 元。

新政府成立後，華僑學校須強迫授暹文（自 1933 年即佛曆 2476 年起）。

中華商會成立於宣統二年。民國十七年會長黃慶修等募暹幣 100 元建會所，此會所即與火礱公會合用，會章有董事局、商事公斷處、貨品估價處，並於民國十七年經暹政府批准立案。商會熱心國事，對於下列各事均行參加：奉安大典，反對廢止批款郵章，籌賑國內災荒，派員出席國際禁煙委員會，反對華僑學校的新法律。

中華中學（二十四・二・十八）

學費按月收納，學生入學亦可按月計算。教科書不一致，有些教材不適用。商務雖有專為南洋用的教科書，但有一部分教材如史地與自然並非專門討論南洋者，頗有改進的餘地。

華僑學校董事會，由遷民中富商組織之，對於教育，或不發生興趣，或不了解宗旨。

自 1934 年至現在，內地華僑學校，因違反暹教育部新章勒令閉校者約 700 所，其主因是教員不識暹文。

華僑學校之公立者其經費由富商每月捐助，私立學校大致依賴學費。華僑分五團體：海南、客人、潮汕、廣州、閩南。

學校因用國語授課，任何團體俱可送學生入校肄業，不致感受語言不通之困難。

明德學校（現改名廣肇），距今 20 年前即已成立，為各華校中之最早者。中華商會教育股於民國二十一年聯合各校開運動會，因各團體地方觀念太深，結果發生反感；第二次運動會因此未能開成。

在暹華人的四分之三已暹化，近年因閩粵不安，老僑希望在暹久住，不希望兒女讀中國書。

火礱公會（盧颭川、陳立彬）（二十四・二・十八）

在暹有火礱約 400，大半屬於華人，曼谷華人在市有火礱約 60。次要者為木材業，華人有鋸木廠 24，大部在暹北，零售商人幾全數為華人經營，香煙火柴、罐頭食物、餅乾、進出口……大概是華人的企業，原料由歐美運入時須經華人之手。暹人對於商業似不感興趣，華人大半是中間階級的分子，歐人是大資本家。農業甚少華人參加者，因稻米的種植，純由暹羅人擔任；但菜園、水果、椰子大概係華人種植。

Assumption College（二十四・二・十八）

Father Colobet 創立此校於 1885 年，於 1935 年舉行 Jubilee，到現在為止，已有學生 10600 人。

國民會議有議員 144 人，內 55 人由政府指定，餘由人民選舉，年 21 及以上者不論有無教育與財產俱有選舉權，此項選舉實行已四年。

人頭稅每人暹幣五元，由 21 歲至 60 歲者擔任付款。收入在 2400 以下者不納所得稅，新政府近實行遺產稅。

Vilas Osatanada, Secretary to State Councilor, Ministry of Public Instruction

16 年以前，教育法已頒佈，但前數年才次第施行，2 年以法律規定全國半數的人民必須在 10 年之內能讀及能寫暹文。政府與和尚合作，使在佛教團體內徵求一部分師資，同時政府設立高等師範四所訓練師資。自去年起，全國寺廟內已設學校 1000 餘所。教育經費每年 800 萬暹幣。

兒童在 9 歲與 14 歲之間者必須讀暹文（十六年以前法律），14 歲以後可以自由讀漢文。華僑學校的教員必須懂暹文，然後許在學校教書。十分之一的華僑教員能讀及寫暹文。

曼谷有華僑學校 204，內中有 67 校因違章於兩年之內被封，此外有 24 特別學校，內中有 8 校亦被封。

華僑學校的教員，對於強迫教授暹文一事，似有偏見，以為暹文沒有普通的用處，自己不願選習，亦不願以此教授學生。

教育部部長（二十四・二・二十）

於華僑學校最有關係的法律如下：(1)《民立學校條例》（B.E. 2461），(2)《強迫教育條例》。

談話內容，引用上述兩條例，並詳加解釋，要點總結如下（一部分見曼谷《民國日報》1935.2.19）：

（四）* 當在全國各地頒佈實施強迫教育法規時，政府要依照條例嚴格執行。除教部准予將強迫年齡提高為 8 歲或 9 歲之各區外，則凡各在強迫年齡內之男女兒童（自 7 歲至 14 歲者）俱應在強迫學校內上課。

照《強迫教育條例》而上學，為暹羅實施強迫教育之原則，故凡居住於業經頒佈《強迫教育條例》之各區域內，不論何種何籍，皆須進強迫學校受強迫教育。凡華暹民立學校之開設於強迫區域之內者（或各國僑民之民立學校）倘欲招收自 7 歲至 14 歲兒童，必須依照《強迫教育條例》。至於各華校方面，因課程插有外國語言科，如嚴格施行《強迫教育條例》，恐不能招收上述年齡內之學生，教部為解除前述困難，並念及華校提倡教育的善意，准予採用強迫教育課程相等之課程而准予用外國語言教授，此可謂教部之對於華校特別寬待者。

（五）前條所述寬待辦法，如華校能謹嚴遵行，教師將予

* 原文如此，指從第四條引起。——編者註

種種便利及援助。惟事實不然，大部分之華校，竟利用此機會，實行教授關於其他各種課程，以及政治主義，並不做關於適當課程之教授，如職業教育或其他課程。查政治主義之教授，並非在寬待範圍之內。故此負有整理教育及維護共同利益之教育部，不得不停止此種對於各華校之待遇。

（六）各華校既有上述不合法行動，勢將影響至不能使兒童達到《強迫教育條例》之目標，教育部為謀共同之利益及執行法律起見，只得收回教育權。

教育部之職員初尚予以指導及警告，後覺各華校未能接受，故教育部未能寬待，將照所規定之條例執行，使以其他各民立學校之待遇平等。雖然如此，華校對於法律條例，尚時有越軌之行動，而已被教育部封閉之華校如向部請求重開，教部亦曾設法使其如願開辦，而代為規定課程，使其能教授中國語言。終以華校未能接受教部之善意，反而再用種種手段，避免規定課程，凡此種種使教部對於華校失去信心，且如使兒童能遵照強迫教育課程授課，同時為促成強迫教育條例之功能而能照暹國憲法所規定完成教部之使命起見，除收回教育權之外，實無他法。

（七）至於各華校之違犯法例之實情，經查問一部分辦理華校之董事，據謂彼之創辦華校，目的為使兒童學習華文而已。倘有教員教授學生以政治主義，彼亦不滿意，且甚失望云

云。此項調查之結果，可知一部分華校董事，對於此種犯法之行為，未有參加其間。教部對於此種善意，甚為感激，尚希其他各校董事能明了此事而與教部合作，使此事能照《強迫教育條例》所規定，將獲完滿之結果。

據此，足見教部，尚未有如一般不祥之謠言，而謂將實行對華校及阻礙華人子弟讀華文之行為。反之教部為設法使各華人子女能讀華文，雖幼童亦有學習華文之機會。如教部為便利一部分商人起見，在政府開辦之學校內亦有華文一課之教授。

一切在暹羅久居及新居之華人，對於同一法律及同一條例之下俱享有與暹人同等之待遇，華校與暹校在同一法律所規定之內，華校尚比其他各校享有各種上述之特別便利。

不及強迫教育年齡或已超過強迫教育之兒童，得照國立學校條例所規定，由民立學校教授外國文或其他課程。

排華宣傳（二十四・二・二十）

暹文《泰邁日報》，於 1935 年 1 月 24 日發表一文曰「中國與亞洲」，內中指摘中國人有數點，要義譯下：（一）中國人愚魯，並無主腦；（二）中國人不愛國，不愛同種人；（三）中國人頭腦簡單，容易輕信外人之言；（四）中暹因政體及國策的不同，未能聯結；（五）中國人在暹，時有不法及不道德行為，如私釀酒、私煮鴉片、發行偽幣、不遵守《強迫教育條例》、

運金出國、貶抑米價、攙雜貨色、開設賭場、宣傳共產主義。

中暹親善（二十四・二・二十）

暹文《國柱日報》，於 1935 年 2 月 8 日，作文警告暹人，勿輕信排華宣傳，並主張中暹親善。譯文見《晨鐘報》（1935.2.8）。

下列各書禁止由華運暹：

(1)《復興歷史教科書》（高小第四及教學法）；

(2)《復興地理教科書》（高小第四及教學法）；

(3)《新中華常識讀本》（小學第八及教學法）；

(4)《新中華地理讀本》（小學第八及教學法）；

(5)《新中華歷史讀本》（小學高級第二及教學法）；

(6)《新時代常識讀本》（小學高級第八及教學法）；

(7)《新課程社會讀本》（小學初級第四及教學法）；

(8)《新課程社會讀本》（小學初級第六及教學法）；

(9)《新課程標準社會課本》（小學初級第六及教學法）。

書報條例於佛曆 2470 頒佈，於 2475 及 2476 修改，凡妨礙公眾治安及民眾道德各書報，不准入口。1934 年 6 月 2 日，京畿政務專員通告各報不准登載關於下列各條的文字：

(1) 軍事計劃；

(2) 足以損失軍隊信譽者；

（3）挑唆軍人使國家不安寧者；

（4）搖動暹羅與外國之國交者；

（5）與暹羅有國交之國有敵對行動者；

（6）披露外交部嚴守秘密之外交方策。

某華校被封後呈暹教部文：

　　查民校設立強迫班，經鈞部批准在案，其功課及時間之分配，如一般之教會學校，悉遵部章辦理，從未敢稍有絲毫之違犯，今鈞部以促進憲法所定之教育宗旨為辭，下令取消民校，殊引為憾。緣民校既經鈞部批准，又未聞有何種缺點之查評，而一旦加以取消，實為疑惑。原鈞部此舉既從促進教育為辭，則凡一切各校之強迫班，理不分華人及其他外籍者如易三倉學校等一律加以取消。民今冒昧上陳，非敢存心與各強國及民所辦之學校自相比擬，實因民現寄居於暹國，當有權利受法律之平等待遇，如憲法所規定者。此項權利既不應受何損傷，亦不能低於其他外人所享受者。如鈞部能察民辦之強迫學校，背律而行，查核有據，致受查封，亦甘低首下心，可無間言。民校現未有錯誤，而受不平等待遇之取消，意者以為華校之強迫班，不許其存在，以此為停辦之成案乎？民信此非鈞部之用心⋯⋯

（二十九・十二・七）

暹羅《初等教育條例》頒佈於民國十一年。《教育實施方案》，訂定於1924，要點如下：

甲、教育宗旨：(1) 使全國人民受相當教育；(2) 使全國人民受普通及專門教育；(3) 使全國人民受平等之德智體育。

乙、強迫教育：(1) 須受初等小學四年、專修小學一年；(2) 受強迫教育者一律免費就學。

丙、教育程度：(1) 已受強迫教育者，有普通公民之資格；(2) 已受高等專門教育者，有中等公民之資格；(3) 已受最高級教育者，應負上等公民之天職。

龍蓮寺（二十四・二・二十）

同治壬申年潮人所建，有「法門不二」匾。大雄殿內塑觀音如來三佛，有匾曰「佛光普照」。華佗神前有籤筒，病人可以求籤，並在寺內買藥。藥舖名「中和堂」。籤用中文暹文兩種，求籤處除華佗外尚有佛祖六祖、觀音三處。

寺正殿供祖師，旁有金身佛，裝飾悉照暹羅習慣。右有華佗，左有六祖，寺右首為九皇殿，內供南北斗母宮，奉祀九皇，黑鬚，用仙帚，題名「福壇」，寺內有樹神，立碑曰「泰山石敢當」。

本頭公廟

正殿有「玄天上帝」匾，按暹俗，水滸所述梁山泊燕青有功於暹，封本頭公。本頭公性質與馬來亞大伯公相似，紀念土地神。陰曆正月十五演戲拜神。廟內有咸豐己未匾，池內有大龜，與檳榔極樂寺彷彿。

暹華僑教育案（《民國日報》社評）（二十四·二·二十）

（一）關於中暹親善者，吾人僑於暹國，衣於是，食於是，住於是，生男育女於是，莽莽暹邦已不啻為第二之祖國。暹國之休戚，即我華僑之休戚，故吾人愛祖國，尤愛吾人所僑居之暹國。暹教育部諸公，為華人學校，教兒童愛其祖國，使一般華裔子弟，對於暹感情發生隔膜。假使華人學校真有離間中暹感情之事，致重勞教育部諸公之懸念，則吾人撫衷自問，亦不自安。然中國聖賢最講禮讓，中國民族最愛和平。故以中國文化灌輸於一般兒童，敢信實際上於中暹親善，必有益而無害。先賢有言：親仁善鄰，國之寶也。數千年來，中國上下服膺此訓，始終勿逾，故與鄰國一與「講信修睦」為宗旨。又《禮記》一書為中國言禮者之所宗，而《禮記》中亦有「大道之行也，天下為公」及「君子貴人而賤己，先人而後己」之語。此種注重禮讓，及大公無私之精神，實即中國之基本精神。近代中國民族所一致信仰之孫中山先生對於「大道之行也，天下為公」

數語，尤為心折，嘗書此以與其同志，於國民政府正本孫先生遺教以治理中國，可見中國古哲秉公忘私。而今日之中國民族，亦正仍本此旨，未嘗違背。則設立華校，以是項中國文化教導兒童，使一般兒童皆能為公而不為私，皆能貴人賤己，先人後己。則兒童長大之後，皆能為中暹兩民族之公共利益而努力，並不為華僑私人之利益而努力。我知中暹親善必能日益增進，斷無隔膜之虞。

（二）關於研究暹文者，教育部長官謂華校教員當考試暹文時，多設法避免；究竟華校教員之設法避免者為數多少，吾人不得而知。惟教育當局既鑿鑿言之，則此種弊端，或亦事實所有。今茲所欲研究者，即此等規避考試者係為不注意暹文乎？抑無暇晷可以研究暹文乎？華校教員總計頗為不少，難保無怠惰者，對於暹文不加研習。然就吾人所知，幾家成績優異之學校，其教員之責任，均極繁重，除授課之外又須辦理校務，批改課卷。每日學生作業，動輒百數十頁，非至夜分，職務難畢。此種教員欲得一空閒以研習暹文實屬非易，彼等非敢不注意暹文，乃無餘晷可以研習暹文，似此情形實非得已。

曾鼎三（二十四・二・二十）

新民學校教員，潮人，據傳說宋末潮人已有來暹者，暹人今呼 Tachin 河，內中 Ta 謂碼頭，Chin 謂泰人，其他暹語亦有

漢語的影響，例如暹呼橄欖為 Kalal，呼薏菜為 Kungchoi 等。

聽說錫礦為華人所發現，《宋史》稱「丹眉流」(Nakonsrid-hamaraj)。

暹國華人奉天后聖母，稱媽宮。

暹人採用華人的習慣如穿褲、用筷及拜祖（不在人死時拜祖，乃在過年時拜之）。

潮人重視家鄉，稱父母之邦。有錢者輒歸國，華人娶暹婦者為數甚多，丈夫歸國時，暹婦不歸，因閩粵天氣較冷，且言語不同。混血男孩，大致歸國學漢文，以便經商，混血女孩，大半伴母親常居南洋。

Graham Fuller（二十四・二・二十一）

暹人有華人血者，其數甚繁，確數不知。有許多僑民，其父為華人，母為暹人，兒女是混血兒；此種混血者在暹各界俱有，有些重要政治領袖及商業領袖是混血兒。耶穌教徒在曼谷有 400 餘人、包括廣州人、汕頭人及客人。

本人關於耶教徒搜集材料，準備博士論文，已包括一千多人，大致屬於中等階級，遷民與僑民俱有，工作進行已兩年，預備向巴黎大學提出論文。

陳心愚（二十四・二・二十一）

任職於中華電影公司，本人在暹 20 年，回國已五次，最近一次在十年以前，大兒在此辦事；全眷在廣東澄海縣樟林鄉，在暹時常寄款回家，家信常有來往。

從前無華校，華人兒女俱同化於暹人，近 20 年來華校絡續舉辦，華人兒女入學者漸多，這些學校激發愛國心。

華人在暹甚少有祠堂者，因離華較近，回國者人數較多，光景好者寄款回鄉建祠堂。

本人在暹時代，眼看華人在商業上勢力逐漸伸高。至不景氣為止，華人把暹米運銷於星加坡及中國，近來星加坡與中國的生意比較減少。

陳繹如（二十四・二・二十一）

17 歲到星加坡，挑水、賣菜、捕魚，22 歲到曼谷，已住 31 年。民國革命第一次回國，民二歸一次，民五歸一次。老家尚有人，有信往還，偶爾寄款回鄉。初到曼谷時，在批館當書記，不及一年批館倒閉，往暹內地充釀酒局書記，讀暹文，27 歲到司法部破產廳辦事，供職一年。自民國三年起當選暹義勇軍數年。民十三起當律師。（自民八起在曼谷律師學校當特別生，讀講義，無須上課，四年後考取律師。）

暹行多妻制，與華僑彷彿。夫權重，可以支配妻的嫁妝及

財產。三年前暹新法業已起草但未頒佈。

華僑學校的新式學校首推國民學校，光復前兩三年成立。

A. G. Siegel（二十四‧二‧二十二）

1919 年暹頒佈法律，令華僑學校教員習暹文，三教員不服，回國。餘習暹文，但實際甚少研習的機會。華校向有暹文，每週 3 小時，現增至 21 小時。暹新教育法頒佈已 16 年（但去年才實施），實由華校逼出來的。

華人父與暹人母的兒女比較聰明，暹母對於商業的經營甚有能力。

民族性在華與在暹近俱發展，暹新教育法可視作兩國民族性的衝突。

黃敏如（二十四‧二‧二十二）

任長安水火保險公司的經理，在暹 37 年，回國 7 次，末三次在民元、民二及民七年。大兒在曼谷，餘在廣東澄海縣樟林讀書，眷在樟林。本人信仰三民主義，對於樟林慈善事業素具熱心，關於災荒及各種救濟的捐款已逾數萬。

篷船發源於樟林，便利遷民不少。樟林在表面上雖繁榮，如新建房屋之增加，但富商破產者近已增加，曼谷華商現況亦不如以前，賣日貨者人數加多。

暹關稅現已提高，以前按值抽 5%，現抽 30%。暹俗與華俗最不同者為衣服、飲食及火葬。

陳道輝（二十四・二・二十二）

經營德封泰批館，在曼谷十餘年，回國 4 次，眷在曼谷與樟林。華人寄款回國時，大數由銀行，小數由批館。樟林人在曼谷者多數經營批館、米、出口業及雜貨業。

店員月入暹幣 20 至 30 元，華人失業者甚多，因此批館生意不佳。本批館於去年匯華幣 40 餘萬元，比前年少一半。

陳道生（二十四・二・二十二）

服務於四海通雜貨店，在暹生，家住曼谷，6 歲時返汕頭鄉下本村，在村入小學，13 歲至汕頭，肄業於 Anglo Chinese College，19 歲入香港 St.Paul College，1922 年到曼谷，時年 22 歲，現年 34 歲。第一次結婚時 18 歲，在家鄉無兒女。第二次結婚時，妻為華人，但在暹受教育。因受暹母勸告，與此女子在曼谷結婚。

在暹華人以勤儉著稱，往往娶暹人婦，但大致送兒女返國受教育。

上等暹人有奢侈習慣，因此於文化上對於華人無多大影響。僑民暹化程度高，受人的影響較大。

二、中南半島

(一) 安哥 (Angkor)（二十四・二・二十到 *）

出暹羅境坐火車北行，由柬埔寨入中南半島或法屬印度支那安哥 (Angkor)。它是一小市，近由法國人類學家開掘，而才發現 Khmer 人的文化古跡，此種古跡代表距今五百年至一千年以前的文化。Angkor 附近自 3 公里至 28 公里的地區，已發現的古跡有七處，每處經政府重修，供人遊覽。此種古跡俱由石造成，有石人、石獸、石宮殿、石廟宇等。石人頭的大者高約二丈，用許多大石拼成，西貢鈔票上所印的人頭即是。石人站立者有時亦逾一丈或一丈五尺。石屋在小山頂，高三丈餘，用大石造成。每石作長方形，長六尺，寬三尺，厚四寸。每石上有大圓孔二，從前造宮殿時，或藉此穿孔，用人力將石抬在山上去，亦未可知。石宮稱 Angkor Wat, 有東邑謝同石題詩云：「神仙造化此深宮，四面朝宗處處通。寶塔有塵寒雨洗，玉堂無鎖慕雲封。雕牆人物爭妍日，歷代禪房拜下風。地廣難尋勾漏跡，倚闌憑眺各西東。」何文合詩雖平仄不入調，但描寫比較切合事實，其詞云：「西方一座大佛堂，石壁石亭

* 原文如此。疑為二十二日至二十八日間某天。——編者註

石做磚。五十四門通佛界，龍棲鳳閣石皇門。」光緒乙未年，潮州浮洋王日合過此，留詩以記其遊，詞意欠工，但對於如此偉大的石殿，頗表露其景慕之思。詩云：「寶寺如今萬古長，二千三百十八年。誠信拜佛佛靈應，來到寺中如到天。」

日人到此留名者，有名古屋人伊藤洛郎，時在昭和九年。

安哥是一個清幽潔淨的小市，有一處街道整齊，商店林立，余順街而行，見一「高等談話室」。入內，有一室顏曰「拿破崙」，其對面一室顏曰「諸葛亮」。一門方開，余即入內，有一位法國人與安南人的混血兒，自鴉片坑上坐起，用法語問曰：「君係日本人乎」？余曰：「否，中國人！」彼應聲曰：「不然，因君不吸鴉片。」

（二）提岸

中華商會（二十四・二・二十八）

提岸離西貢七公里，為華人薈萃之區。該處中華商會，據劉景、許亦鮮、李陶民氏所述，係成立於 1904 年，因海軍軍官黃大珍率海籌來西貢，華人乘機立案。民國十二年建會所，費十萬安南幣。提岸有大規模米絞（火礱）約 50，大部分在華人之手。資本每米絞約西貢幣 100 萬元，每日可出米 400 噸，工人工資每月西貢幣 30 至 40 元，計件付資，每袋得二分，每

日每人得自二元至一元五角（一晝夜分六段，每段六小時，做滿二段為一工）。米出口時，如運往歐洲，大致先到法國，如運往中國或日本則經由香港，餘留南洋供土人食糧之用（出口商人中外人俱有）。土產出口者以魚為大宗，運往星加坡，出口商人全屬華人；次為椰乾、椒及雜貨。

華人以做店員者為最多，每人每月入款自 20 至 60 元，「新客」以改善經濟為最重要的考慮，往往一到安南，就要找職業，找到就算，無暇選擇。

遷民入口時，女子與小孩（18 歲以下）減輕人口稅，因此女子與幼年人特別多些。從前女子納 2 元，今年起納 5 元。18歲以下者入口時納 2 元，入口後無稅。18 歲以上者入口時正稅 15 元，附稅 15 元，以後每年付 30 元。業商者另加他稅如營業稅等。徵稅分等級，各種人不同如下表：(1) 本地人年納身稅 5 元；(2) 明鄉人（Min-Huong）其父為華人其母為本地人，係混血兒，此等人有當兵的義務，年納 7 元或 8 元；(3)華僑（指遷民）；(4) 亞洲人（除中國遷民）；(5) 歐洲人。

普通遷民於入口時俱須納身稅（居留稅）。如為商人，再加營業稅，其數視營業之大小而異。如為地主則身稅外另加地稅。以上各種為正稅。正稅之外再加附稅，往往等於正稅的一倍（附稅稱 Impot Gradué）。

楊清民（二十四・三・二）

提岸暨南中學的課程，求與上海真如暨南大學相銜接，以便其畢業生可以升學，實際回國入學者人數不多。歷史最久之華校為穗城，範圍從前是很大的，但教授舊書，如四書五經。華僑分五幫（廣州、潮汕、客人、海南及閩南），學校亦分五幫用方言授課。客有崇正，潮有義安，俱公立。民十一會提倡學聯會，因意見分歧，才於 1934 年成立。國語運動，在此地無勢力。

安南宗教與中國相似，一般的土人祀祖先。安南有國語，用中國字，近用法文拼國語，不用中國字。

安南革命領袖潘佩珠，曾旅居中國 20 年，於民十六年返安南。在中國時曾一度在張作霖部下服務，潘返安南後，提倡中越兩國親善。

華僑匯款回國，以汕頭為中心，潮人有批業公會，勢力最大。

（三）西貢

華僑所述的僑樂村（二十四・三・一）

安徽宣城水陽鎮，北距蕪湖 90 里，南去宣城 70 里。土廣人稀，背山面湖，土地肥沃，可供耕牧漁樵之用。民國二年廣

東中山縣人甘水貴自巴拿馬歸，在該處經營商店，為華僑在該處有企業之始。民國十八年，台山人鄺悅敬返自北美，在該地養魚種竹，獲利頗豐，僑委會委員旅墨華僑趙委庭氏，於民國十九年歷經北平、蕪湖、宣城等地。擬擇地安居，作返國計，認為僑樂村適於墾植，將調查情形撰文寄墨，此後歸國僑民往彼者不絕於途。民十九年與二十年美洲僑民卜居者約 900 人。民國二十三年僑委會擬定墾植計劃，調查荒地，預備救濟失業歸國華僑。

中南半島的中國人

據傳說，當 1680 年時，有廣州某將軍佔領 Bien Hoa，自 1715 年以後安南酋長向中國進貢，此後華人到者漸多。

印度支那的中國人分五幫（即海南、廣府、潮汕、客人及閩南），有幫長。幫長兩年一舉，由法國地方長官秉承總督之命委任之，幫長不付附稅 (Impot Gradué)。此制沿用甚久，據說自華人到此後即實行。

遠東博物院 (**Musee Blanchard de la Brosse, Saigon**)（二十四・三・二）

房屋建築仿中國的藝術，屋頂八角式，用瓦，院對面有一亭亦中國式，亭頂尖峰直上，用瓦，四面柱上盤龍，有石級，

門窗俱用中式。

　　院內陳列印度支那各民族的文化，及美術（包括 Khmer 族的古跡），並有中國藝術品及日本藝術品。

亞洲人移民局（二十四・三・五）

　　余於二十三年十二月由香港乘荷船南行時，船在西貢留二日，以便裝米運往東印度。余擬在西貢上岸，與華僑團體作初步的接洽，不料方至西貢，余自一等艙出來時，即遭安南警察攔阻，後由船主解釋才上岸。余疑護照有問題，所以在星加坡時，曾與總領事刁作謙先生商談，轉請法領事審查，據說護照並無問題，余自暹羅入法屬柬埔寨時，邊境法警局驗護照後即順利放行。余將離西貢時，輪船公司囑先到亞洲人移民局辦手續。余入該局，見中國部分，分五幫，即海南、廣州、潮汕、客人及閩南。余交去護照，並向執事人問曰：「我的中國應屬於哪一幫？」執事人亦笑，拿護照後屢次向我提出問題，報告完成後交法籍長官，後又數次修改，把我歸入客人幫，最後引我到一室，要取我的指印。我甚驚異。旁有一華人曰：「請先生忍耐些罷，很有名譽的富商亦是如此的，因此地不用護照，僑胞入口全憑居留證的。」我因距輪船駛行，僅二小時，任其取指印而去。

　　出局門，余乘機參觀局旁的拘留所。這屋長九步寬四步，

屋中間無凳，僅靠牆處有長凳一排。此屋共容 33 人，大半都是站立的。遷民入口時，要付身稅領居留證，每人須付西貢紙30 元。如本人無錢或西貢的親友無錢時，此人暫居於拘留所。入所後，經若干時尚無錢，則由輪船公司送回中國。

　　中國與越南未訂條約以前，關於遷民入口，概況如前所述。余到南京向外交部報告時，大家詫異不置。當時《中越條約》草案正在討論中，內有一條云對於中國及法越人民，彼此均予以互惠國的待遇。我說我所遇到的決非互惠國的待遇，我國一般的遷民所遇到的亦決非互惠國的待遇。

鴉片製造廠

　　西貢有規模極大的鴉片製造廠，兩街相連，行人在街上走過，鼻中充滿鴉片氣味。鴉片係由殖民地政府專賣，據說本錢一分，賣價六分，得淨利五倍，吸食者有中國遷民、僑民、土人、混血兒及少數法國人。

第五章　蘇聯

　　民國二十四年夏至二十五年夏,為余休假之期。在休假
期間,余往歐洲遊歷。二十四年九月十四日,余乘火車離北
平,同行者有北京大學文學系徐祖舜先生、師範大學教育系田
沛霖先生及燕京大學張堯年先生。至滿洲里時積雪已盈三寸。
在西比里亞火車中,四人同房,車廂高大,飯食亦佳。三先生
直赴歐洲,余留住蘇聯七星期,專門研究工人及農夫的生活。
在莫斯科時,余暫住於新莫斯科飯店 (New Moscow Hotel),
為該市最新式的旅館之一,亦即外國人旅行蘇聯時必居的旅館
之一。行裝甫卸,即往訪顏駿人大使,顏適因公赴歐,余見謝
子敦君。七年前謝君曾從余習社會學,國外重遇,協助頗多。
同往蘇聯外交部國際文化委員會 (Voks) 接洽,蒙遠東部主任
Mrs Vega Linde 代為籌劃,並派柴德門夫人 (Mrs J. Seideman)
為譯員。夫人除俄文外,尚通英德法及西班牙文,以後常伴余

訪問或節譯文書。除西班牙文外，常有利用英德及法文的機會。

　　關於蘇聯的書籍，余共攜九種入境，其最舊者距余旅行時尚不及三年，但書中所述往往與余在蘇聯所見所聞者不同，足見其社會變遷之速。余遊蘇聯筆記中，關於社會情形及工人與農夫生活者甚多，與余在國內的旅行記述，特別是近年來在閩粵市鎮與鄉間的見聞，可資比較。

一、莫斯科社會一瞥

莫斯科社會概況（二十四・十・一）

　　俄國政府新近決議，減低食品的賣價，自今日起實行。傍晚，余到旅館相近的食物店參觀，買主塞途，競買麵包、肉、魚與水果。

　　魚舖普通用火磚砌一小池，滿盛清水，池內養魚。池上裝以水管。活水時時流入，街上行人，往往見游魚而駐足。此池既富廣告性，且可以多養活魚。

　　俄國的房屋，在外面看來往往很小，入內常覺地位寬敞，陳設亦得宜。因地處寒冷之區，有許多房屋，用雙重的玻璃窗。但我不解何以蒼蠅尚能自由出入？有一次我在一小飯館吃點心，在我的桌上，約於半小時之內，來了 31 個蒼蠅。我的

旅館是莫斯科最大並最新式的旅館之一，但飯廳內常有蒼蠅，莫斯科的醫院內亦時有蒼蠅。我們的印象是：在天氣寒冷的區域裡，不應常見蒼蠅呢！

飲食品店內賣各種熟魚，如熏魚、鹹魚等。生魚子是最有名的：顏色有青者，有紅者，青為上品。生魚子加在麵包上，在歐洲算是最講究的食品之一，飲酒時往往用以提胃，大宴會時，在餐前亦用生魚子助酒。

外國人購物的百貨商店（二十四‧十‧二）

外國人買物必須在政府指定的百貨商店曰 Toxin，物價以金盧布計算。美金 1 元合金盧布 1.2，合紙盧布 35.0，因此金盧布 1 約等於紙盧布 35。俄國人用紙盧布，外國人用金盧布。同一物品，如在俄國人常買的商店購買，或在外國人常買的商店購買，有不同的定價。外國人住的旅館亦用金盧布。其實我和蘇聯的工人或農夫，同樣的以勞力謀生，只因我從資本主義的國家來遊，被誤認為資本主義者，因此被剝削，我未免抱怨。

第 195 託兒所（二十四‧十‧二）

本所成立於 1935 年 2 月，在 Red Place District，專為棉紡織業工廠而設的，共有兒童 120 人，年齡自兩個月至三歲。一半的兒童自晨七時至晚六時俱在所內。母親在上工以前送小

孩入所，自己往工廠做工，散工後接小孩回家。工廠的工作時間為每日七小時，在工作時間內趁休息的機會，母親亦往往到所哺乳。所內有醫生、護士及管理員，照料一切。

按兒童的年齡分成若干組，每組有臥室、洗臉房、遊藝室等。臥室的陽光充足，空氣流通。很小的兒童，每人的臉布、臉盆、被單等，以鳥獸或家畜作標誌，小主人認清自己的鳥，用自己的東西。三歲的兒童往往利用遊戲台，台的兩邊有扶梯，一作上台用，一作下台用。

廚房甚潔淨，對於食品的預備特別小心，以適合衛生為原則。

患病的兒童另居一室，皮膚病比較普遍。

政府對於每兒每月出 170 盧布，父母按薪金補充之，如父的月薪為 400 盧布，母為 200 盧布；他們每兒每月出 100 盧布，作為飲食費，其他費用由政府擔負。

Mowsoff 文化院（二十四・十・二）

1932 年秋，烏拉爾區的農夫，方在收割。收成的一部應向蘇聯政府納稅，但為富農及 Mowsoff 的父親所反對。Mowsoff 時年 10 歲，為前鋒團團員，他將此事秘密報告於鄉村蘇維埃，各富農因此被捕。為報復計，富農謀害 Pavlik Mowsoff。本院即是紀念他的，原來此房是一個禮拜堂，經修

改後成為文化院。

院內有各種美術圈，如音樂、鋼琴、提琴、自然科學、電氣工程等。此外有農業實驗及自然科學實驗室。美術圈與實驗室，俱由教師指導。

圖書室有書報 12000 本。本院兒童編輯《前鋒報》（*Pioneer Tnohep*）。他們曾製造汽車一輛，現已在公路行駛，往來於莫斯科及距此院 60 公里的地方。

食堂裡用簡單而廉價的食品，每童每日約費一盧布。

本院的兒童各在學校上課，課餘來此，按自己的興趣，研究學問或找娛樂的機會。有一童云：「我年 12 歲，剛在本院遊戲完了。我已和朋友討論甚久，現在要離此院上學去了。」

我國人參觀此院者署名 T. T. Koo，以英文敘述他的印象。日本早稻田大學教授用日文表示意見，稱此院為兒童樂園。余用中文留字云：「這代表兒童教育的新潮流，兒童們可以用最適當最有用的方法，來利用他們的閒暇，以便養成新世界的國民。」

我的俄文（二十四・十・二）

我在旅館往往於晚間洗澡，先穿浴衣，然後按電鈴。僕人來時，余即指浴衣示意。今日由柴德門夫人處學會洗澡一字，大膽地向電話司機生說：「Wana」，她點頭，余甚滿意，認為俄

文已有進步。返臥室後半小時，有人叩門，余啟門示之，旅館飯廳內來一侍者，左腕掛一飯巾，右手持火柴一盒。他說了幾句俄國話，完全文不對題，余所能懂者僅 Cigarette 一字而已！

第二美術戲院（二十四・十・二）

The Second Art Theatre 今晚演《好生活》（*Good Life*）話劇，描寫目前蘇聯的社會情形。有一中間階級的家庭，其壯年男女對於機械畫，建築工程學表示興趣，因此他們正籌劃重建莫斯科市。一人是共產黨員，他已請某大學教授講墮胎，並已付 200 盧布。如此高的報酬，惹起全家的辯論與譏諷。

女廚司攜芥末一大筐，裝成十數瓶。自白云：「我所買的芥末，足夠全家一年之用，我恐怕明天市上食品沒得賣呢！」全院大笑，因 10 月 1 日政府才下減低食品物價之令。

晚七時半開演，十一時完畢，看戲者各界人俱有，秩序頗好。有些人把食品帶到戲院，於方便時用餐。戲台可旋轉，佈景敏捷。

自革命以來，美術家的生活如常，本劇扮女廚師者，在革命前已享盛名。戲劇的內容常有變更，目前多採用當時通俗的材料編成戲劇，因此美術與生活可以打成一片，以便一般的看戲者可以了解和心賞。工廠工人常於散工後入戲園看戲，以資娛樂。

托爾斯泰博物院（Tolstoi House and Museum）
（二十四・十・三）

是以他的家作為博物院的。托氏的一生事跡，用很現實的方法陳列出來。他的代表著作也擇要陳列，如《戰爭與和平》（*War and Peace*）的一部分原稿，及 *Anna Katherine* 原稿的一部等；前書的日文譯本，亦陳列於此。

托氏有子四人，妹一人；其妻與妹，有時候在他的著作中可以讀到。

有油畫一張，描寫托氏抱病，持筆寫末頁的日記。帶鬚的老僕跪在床前，預備接收主人的日記。

啤酒店（二十四・十・三）

今晚余在冷僻的街裡，入一啤酒店，飲者俱為男工。每人飲一玻璃杯啤酒，用香腸兩段，兩塊麵包，一隻大蝦。其總值不出一盧布。有一工人見我正於街旁彷徨着，用俄語對我講話。他看見我不回答，便繼續地自言自語，因此引起近六人的大笑。

近代美術博物院（二十四・十・三）

歐洲有好幾國的近代美術在本院陳列，如法、意、荷及西班牙。繪畫壁畫，種類甚多，大小亦不一。

有一美術家，諒係久住於遠東者，往往以日本及中國的鄉村生活為繪畫的主體。另有法國畫家一人，常取材於中南半島。荷蘭一繪畫家，畫出荷國一鄉村，其房屋有鮮明的紅色，其馬車似中國的騾車，其道路沿途彎曲，驟視之疑是中國的鄉村。

著名美術家如 Picasso, Van Gogh, Cézanne, Matisse, Monet, Mennier 等，俱有作品陳列。這些是革命以前，由莫斯科富商，出重價買來的。

惱人的新聞（二十四・十・四）

Moscow Daily News 轉載 10 月 3 日天津《晶報》的新聞云：中國北五省的自治運動，日有進展，一俟領袖決定後，即可宣佈獨立。《晶報》是無名小報，並受日人津貼，故登此淆亂聽聞的不確消息。

余在紅方場（Red Square）拐角參觀 Cathedral of St. Basil，內有 Chapel 十處，每處有司拉夫文刻出錐形的 Byzantine 神像，塑在舊牆上，甚高。有一部分成於 1595 年，有許多 Cupolas 多是歪曲造成，諒象徵美術家由夢中得着結構的作品。俄暴皇 Ivan the Terrible 心賞本建築，把建築師的眼睛弄瞎，使他不能再建同樣的禮拜堂。堂前有一像，成於 1818 年。

地方初級法院（二十四·十·五）

初級法院有法官一人，由政府委任，無故不去職。另由本地人民選舉二人（通常是工廠工人），充陪審員，任職一年。陪審員注重事實的裁判，他們於任職前無費受法律的訓練三個月。

初級法院分民事、刑事及勞工三組。審判不服，可上訴於莫斯科市法院或區法院，再不服可以上訴大理院。

蘇聯有簡單的法律，民法刑法與勞工法，各種的條文不過一百面的材料，但關於住房的法律，目前比較複雜。因市鎮裡人口激增，住宅每不敷用。

原告如果不識字，可向法官口頭告狀。院內有法律諮詢所，無費供給法律的諮詢者，此所由工會出費維持之。

本院法官是共產黨員，某法官向余解釋共產黨的責任云：「黨員應和平常人一樣地努力工作，黨員的道德與責任，要比一般人高些，才能不辜負本黨的領袖與同志的付託。」

勞工法規常為本院所引用，對於雇傭條件的糾紛，普通多援用法規來解決。

大戲院（二十四·十·五）

Bolshoi Opera Theatre 今晚演「雪女」(Snowgirl)，這是 Pushkin 所著的兒童故事之一，描寫冬春夏三季，用極美麗的

佈景及歌詠來表達。本歌劇由送冬的盛會開始，其節目有宴
會、團體歌唱及團體舞。內中有女神一，以紙做成，這是冬
神。「雪女」豔妝出台，伴以鳥及花（鳥與花俱由男女兒童扮
成）。按故事「雪女」不知戀愛，其母啟發之。有富商已與另
一女子發生戀愛，此女亦愛之。富商見「雪女」甚美，同時亦
愛「雪女」，他女憂忿，稟於俄帝，帝決驅逐富商出國。他女因
愛富商，求帝稍緩執行此決議。夏天來臨，「雪女」怕陽光曰：
「我只有一顆冷心，不知戀愛。」在陽光下，「雪女」融化，忽
然不見。

　　佈景豔麗，歌唱優美。扮「雪女」者才 14 歲，被約至歐洲
歌唱已三次。本戲院約有二百年的歷史，著名歌唱者俱在革命
前已成名，政府繼續尊重他們。俄人喜音樂與美術，寧願節衣
縮食，省出錢來買戲票，一般人尤其醉心歌劇。

星期日（二十四・十・六）

　　晨在旅館擬定問題 13 個，準備明日赴工會最高理事會談
話時之用，問題見後（「工會最高理事會」節）。

　　正午顏駿人大使約余在其家午餐。顏宅係向一俄人租來，
有房十三間，從前每一房為一個機關所租用，足見莫斯科住房
的缺乏。

　　顏大使云：「日俄戰爭時，日本逐出俄國勢力於東三省。

1914 年世界大戰時，日本消滅德國在山東的勢力。我怕在不久的將來，日本將要把英國人的勢力逐出於中國。」

飯後顏大使約余遊莫斯科近郊，汽車向西北行約 26 公里到 Onkinski 地方，現為軍官的療養院所在。院所從前為一富商所有，現已修造，有博物院、網球場、空曠的草地及樹林。再往北約 25 公里到 Novo Stalin（New Jerusalem），此地有一古老的僧院，最近一次的重修是在 1874 年。院內有精緻的禮拜堂及美術化的裝飾。

對於中國革命與蘇聯革命的主要區別，顏駿人先生發表如下的意見：「中國革命給我的印象是，有些失業者（以前在軍隊或政界服務者）組織起來把有職業者逐出，自己起而代之。因此中國革命在社會上不發生力量。蘇聯的革命領袖，在革命以前或被監禁或逃亡在外，多有一定的主張與主義。一朝得了政權，他們要實現他們的主張與主義，這是很有力量的，因為他們的革命是用血與生命換來的。在蘇聯今日，工人與農夫的經濟與社會地位有顯然的提高，就是革命力量的表現。」

我問：「蘇聯的榜樣是否可為中國所仿效？」他繼續云：「大概不可」，「因為中國缺乏幾個先決的條件，例如蘇聯在革命時宣佈外債無效，宣佈關稅自主；同時歐洲國家那時正自顧不暇，無力干涉蘇聯革命。上列各項，俱非中國所能利用」。

第 48 學校（二十四·十·七）

有學生 3000 人，分兩組上課，因校舍不大，教室是輪流用的。教員 106 人。每年預算為盧布 600 萬。第一、第二級教員月薪自 200 至 250 盧布，他級教員月薪約得 450 盧布。

學生最幼者 7 歲半，在校肄業至 15 歲或 16 歲。七年的教育是強迫的，學校有十年的課程，但末三年不是強迫的。七年的教育修滿後可入職業學校，十年的教育修滿後可入大學，因此有許多學生願意接受上述第二種教育。

本校的課程如下：俄語、俄文（12 歲及以上者）、數學（算術、代數）、自然科學、地理、歷史、外國語文、物理、化學、社會學、勞工問題、圖畫、機械畫、體育、歌唱、地質學、冶金學。

七年與十年教育俱不收學費。父母有經濟能力者，對於入學兒童付書籍費。公共食堂每人每日餐費蘇幣 47 分，本校無宿舍。本校的課程由教育委員會編定，全國是一致的。蘇聯注重教師的指導，不似道爾頓制完全注重兒童的自動。此地的教育目的在引起兒童的興趣，激發求知慾，如發明、創作等。教師要領導學生，向自然發展的方面邁進。

課程以外尚有團體活動如美術圈（戲劇、歌唱、提琴等）。教師不但對於學生在校的行為要負責，並對於在家的行為要和父母共同負責及共同合作。美術圈的領袖、夜班的指導者，俱

由教師充之。

職業病研究院（二十四・十・八）

本院工作人員 400 人，半數是科學專家，如醫生、化學家、生理學家、各種工程師等。

關於工廠的設備，如機器的設置與管理，廠內的光線與空氣、毒質、濕度、塵埃、工人衛生、工人宿舍的管理，化學工廠、金屬工廠的檢查等，俱在研究的範圍。

文化委員會（Voks: L. N. Jcherniavsky）

（一）政府計劃　在蘇聯不但生產由政府計劃與統制，即科學工作亦由政府計劃，因此需要與供給可以緊相銜接，無不足或糜費之弊。政府計劃分兩面，一由政府發動，一由個人發動，個人的發動可和政府相比，如與政府的政策完全相似，則其計劃得着有力的證明，工作即可立刻進行。如個人的計劃與政府不同，即稱為反計劃（Counter Planning）。參加計劃者要悉心研究，以期得到最適宜的計劃，然後實行其最後決定的計劃。

（二）生產工具國有　主要的生產工具，主要的財富俱為國家所有。如此各階級間，各人間逐漸消滅其經濟力的不平等現象，不久盼望無階級的社會可以實現。

在蘇聯，贏餘的取得，不是任何人活動的動機。沒有人以企圖得着自己的利益為工作的主要目標。

（三）列寧的貢獻　除馬克思的著述外，列寧有下列的主張：（甲）雇主與工人間有經濟利益的衝突；（乙）如欲實現工人革命，工人必須得着政權；（丙）工人的政府必須由工人及農夫共同奮鬥才能成立。馬克思生在資本主義時代，列寧生在帝國主義時代，因此二人所見微有不同。

（四）少數民族問題　蘇聯共有民族 140，每民族有文字或方言，在帝國時代，他們被強迫說俄文，革命以後，政府鼓勵他們用自己的文字或方言，使得文化有更寬廣更富足的基礎。蘇聯相信民族自決、民族自治，使各民族得到政治、經濟與社會的平等。推廣此義，蘇聯對於世界弱小民族、殖民地、半殖民地，抱同樣的態度，因蘇聯是堅決反對帝國主義的。

（五）人性的改變　人性的生物方面是不會改變的，但社會與文化方面，近來有重要的改變，例如個人競爭已用團體競爭來代替，贏餘欲已用名譽的獎勵來代替，蘇聯的人民，和資本主義的人民在文化方面，實在有不同之點。

（六）失業　因下列各種理由，蘇聯已無失業問題：（甲）經濟的恐慌業已廢除，因生產已受統制，生產不致太多，生產與消費可以時時配合。（乙）集合農場，全國普遍，因此農民無須離村，蜂擁於市鎮內討生活。（丙）鄉村的貧窮已廢除或

減少，因此鄉人如有能力做工並願意做工者，大致可以得着雇傭的機會。

歌劇大戲院（二十四‧十‧九）

足尖舞劇名曰《天鵝湖》（*Swan Lake*），描寫中古時皇太子齊弗立（Prince Siegfried）的生活。當皇太子舉行成年禮時，其母為之開跳舞會。母命其子於到會的女子中選其配偶，太子擇一美女，美女不幸觸怒於惡神（The Mairacle Man），惡神把此美女變為天鵝，因凡觸怒者以前俱遭此厄運。太子四出尋愛人，抵天鵝湖與愛人相會，惡神遁去。

佈景美麗，服飾煊耀，各人舞時大致用足尖，舞時不歌亦不語。舞者感情俱由身體的動作、臉色及四肢的行動表現出來。第三幕代表宮室，上台者不止一千人，有意大利、匈牙利及西班牙舞。

雙十節

顏大使邀請國人之在蘇聯者，如旅客、新聞記者等到大使館晚宴。用燕窩、龍眼、荔枝，盡是家鄉風味，用俄國小吃（Sakuska）及菜湯（Bolshoi），並用法國酒。客堂牆上掛有中外的字畫，屋內陳列中國玉器、磁器等。顏大使云：「國家多難，所以我們用沉靜的方式來紀念國慶。這是第二十四次的革命

紀念，我們雖在外國旅店亦是歡樂的。」天津大公報記者陳君
(Percy Chen) 舉杯為顏大使壽。

莫斯科市重建展覽會

重建莫斯科市，是定為蘇聯的新政之一，各機關各道路、
各住宅區、各工廠的模型，俱在本會陳列。

新公寓的模型表示用地的經濟、美術化的裝飾等，亦在會
中陳列，書櫃由牆上挖洞裝置之，兩家合用一澡盆，合用一恭
桶，亦用模型指示其辦法。已成的衣服，標出「最優」、「優等」
及「劣等」三種，以便指示裁法式樣及材料的品質等。

工程師、繪畫師、建築業專家、房屋經理人、市政府職
員等多分別負解釋之責。有鄉婦一人，年約七十，問曰：「在
我家旁邊有兩小街，聽說要拆去了，拆去之後，是否要建築大
街呢？」

生育節制（二十四‧十‧十三）

醫院、工廠、婦嬰保健會多發賣生育節制的器具與藥物，
對於工人大概是不收費的。按各人的需要，發出各種器具或藥
品，男人用的如意袋非常普通，女人用的化學或機械式的子宮
帽亦不少，金屬質的子宮帽不用。節育指導所往往派社會服務
員到節育者的家裡，去訪問，同時勸節育者遇有問題時往指導

所去討論。各種節育器具及藥物，俱在蘇聯製造，未見由外國運入者。

墮胎是合法的，在政府的醫院裡無費舉行。孕母的允許是唯一條件，墮胎時醫生亦不追問孕母所以要墮胎的理由。

吳南如宅（二十四・十・十三）

吳南如先生在民國十一年時，與中國代表團參加華盛頓海軍軍縮會議，余時方在哥倫比亞大學肄業，亦被代表團約去幫忙，現吳任大使館參贊，吳氏夫婦約余在宅午餐。用宜興菜、俄國白葡萄及 dinie 瓜。此瓜似美國的 honey dew，但較甜。吳氏有承繼女一，五歲半；吳夫人患病，不能生育。

人事註冊局（二十四・十・十三）

Zaks 成立於革命之後，範圍較寬，手續較簡。如有男女二人，決議結婚，到本局付三盧布，拿出護照（每人有護照）來註冊。書記填寫他們的姓名及住址、結婚日期。已嫁婦可用娘家姓及本人名字。

夫婦如同往該局，打算離婚，書記於第一次會面時勸再考慮。經考慮後如決定離婚，書記即為辦理手續。如夫婦的一造去請求離婚，亦可，其他一造即由局通知。離婚以後兒女的經濟負擔，由父母分任，但父有較重的責任。

嬰兒出生由父親或保護人到局登記。

遇有死亡者，家屬到局登記。

反宗教博物院（二十四・十・十四）

　　主要目的似在指示人們崇奉宗教的無用，同時勸人們注意科學，如歷史學、初民社會學、人類學、社會學、自然科學等。本院入門處，兩邊牆上俱懸掛圖表，一面是《聖經》所述的雨及雷，一面是現代科學對於雨的解釋及天文學的選述。院中一部分的壁間懸着極美麗的聖徒繪畫像。有兩個埃及木乃伊，尚保存甚好。在帝俄時代，某詩人有反對帝國主義的詩，同時有反對宗教的油畫像一張，畫出在受判日（Judgement Day）禮拜堂的周圍燃着大火的光景。通常以為這是將要死時所發現的作品，距今約一百年以前。在帝俄時代，軍人在出征之先必到牧師處祈福，牧師勸曰：「戰爭是為皇帝，為禮拜堂，為帝國。」(For the Czar, for the Church and for the Empire.)

　　禮拜堂裡，保存些人的骨骼，有一部分用布物蓋好，但頭與四肢尚顯露。

　　關於 1915 年的革命有油畫一張，長與寬剛剛蓋住大屋的一邊。下端畫的是皇帝及眷屬，由軍隊保護，並由禮拜堂赦罪的姿態。另一部分畫紅軍的進攻狀，紅軍被認為惡勢力的代表。

人類學博物院（二十四‧十‧十五）

本院在莫斯科大學的校園內，即該大學的一部，成立於四年前，有 65 種人頭，人頭有許多種類及形狀。關於人的演化，自有史以至現在亦擇要敘述。

陳列室有毛髮極多的一人，臉、手、足，有許多毛髮。

初民社會的生活，用圖表及模型分類解釋。

埃及木乃伊一個，2700 年以前的古物，在院陳列；由西比利亞得來的死屍一具，用帶毛的皮裏好，據說已有一百年的歷史，裝在一長木箱內，去蓋，以便遊人觀覽。

歌劇大戲院（二十四‧十‧十五）

Bolshoi Opera Theatre 演足尖舞，名曰《三胖子》（*The Three Fats*）。此舞劇成於一年以前，全國得第一獎，為一想像的故事，描寫三個胖子，俱是資本家。某日一個革命黨員攻擊胖子宮，失敗被監禁。皇太子是平民之友，鍾愛一個洋囡囡，這囡囡會走並會跳舞。有一日在舞場中這囡囡被人擠倒，皇太子失歡，約醫生來診治，但醫生回家時，在路上遺失囡囡。醫生找得少年舞女一個，扮成醫好的囡囡，這個囡囡終究把被監的平民釋放出來。

有一人出台時，兩手伸直。當他起始跳舞時，兩個小孩從他的手臂裡出來，這兩小孩用金圈圍住，服飾如猴子。跟着

是一花園的佈景，美麗絕倫。一個兵士睡覺，在夢中見囡囡出
舞，隨後遇着二小美女及一虎。此種情景，俱一一演出。

本舞劇的佈景、音樂與跳舞，俱美不勝收。扮洋囡囡者僅
14歲，為全國最受寵愛的藝術家。

有一幕是廚房，參加者約一百人，包括男女及小孩，各穿
白衣，各拿食品少許。

婦嬰保護博物院（Museum for the Protection of Mothers and Children）

本博物院每日開放，不收費，其主要目的在啟示一般母親
對於撫育兒童，促進健康的教育。人的生命史現實地陳列在玻
璃瓶裡，把生命分若干階段，自成胎以至嬰兒出生，每階段有
一真實的胎質，分瓶裝好，一看可以明了生命的形成與發展，
每瓶附以簡單的說明。衞生各項目包括孕母的衞生與自生育以
後的產母與嬰兒的衞生，各有系統的解釋，附以圖表與插畫。
嬰兒的食品衣服與睡眠的設備，既簡單而又合於衞生。

博物院的一部是託兒所，所內有兒童的玩具與遊戲品，各
種遊戲品俱用各地的農產品製成，利用樹葉、麥稈、竹片與木
片等；玩物裡有人形鳥獸、家禽與水果等物。我們的印象是：
這些是工人與農家常見的東西，原料是每家所有的，費錢是不
多的。

文化與休息公園（Park of Culture and Rest）

莫斯科有同樣公園四處。入園時每人須出蘇聯幣一毫，園內有各種團體遊戲，如足球、網球等，此外有電影、話劇、音樂場、健康訓練班。有偉大的希臘人像，如擲鐵餅者，象徵體力與健康，又一處有巨大木船的模型，用極大的櫓；另一處塑工人數人，作坐下休息狀，內一人頭部歪斜，如已入睡。

兒童城（Children's City）有各種室內與室外的遊戲設備，有教室有娛樂場。每日有兒童多人參加各種活動。各年齡俱有，指導者有護士、小學教員、公園的體育技師等。

飛機降落傘的訓練，每星期內有數次，遊園者可隨意參加。參加的人數總是多的。一般的工人，與其他各種職業的從業員，每星期工作五日，第六日為休息日，因此蘇聯的星期僅有六日，逢休息日有許多人樂於遊園，園內有大樹，有許多凳椅，有寬廣的草地供人休息之用。遊園的人藉此可得休息，亦可以增長教育的知識，他們所費的錢是極小的，因他們中間沒有很富的人，政府只求一般的人民能利用公園，亦不在收入上打主意。蘇聯的人民，錢既不多，亦不講究儲蓄。有一次翻譯員對我解釋云：「蘇聯人民不打算有五年或十年的儲蓄，因為儲蓄無用，並亦無須。有了錢也沒有多少貨品可買，因為一個人的生活需要，大致可以滿足。每人的入款足夠他的一切消費，他的工作是正常穩定的，他不憂失業，他自然無須儲蓄。

工作完畢他到公園來休息，並企圖發展他的個性，使其對於文化方面謀進益。」

國際文化委員會

　　遠東部職員（Mr Spindler）云：「在較短的時間，蘇聯確實已有較重要的社會進步。」余問曰：「最重要的原動力是甚麼？」答曰：「當然要歸功於共產組織，因為世界上沒有哪一個區域，在這樣短的時間，能夠有着相似的成績。在共產組織中尤應注意社會主義的競爭（Socialist Competition）、突擊隊（Shock Brigade）與國家計劃委員會（State Planning Commission），末一種組織在資本主義的國家是不可能的，其主因在缺乏統一的宗旨、機構與威權，資本主義者通常拿贏餘當作一切努力的最重要的宗旨，那就未必與國家與人民的利益相符。至於突擊隊是列寧的發明，當 1919 至 1921 年饑荒時，國內幾乎沒有生產，所以我們需要以最高的速度、最低的成本增加生產，於是由激發工人的愛國心開始，拿效率最高、道德最高的工人做榜樣，由他們做領袖，激勵其他的工人們，努力生產。」

兒童藝術教育中央研究院（The Central House of Children's Art Education）

本院屬於教育委員會，研究兒童的各種藝術教育問題，其主要部分在提倡並發展兒童的自動力。

本院協助組織兒童戲園，傀儡戲園（Puppet and Marionette Shows），並主持成年人戲園中的早場戲。

本院的分院在全國有 103 所，兒童戲院 100 所，傀儡戲院有 55 所，電影院有 70 所，音樂學校有 70 所。全國各學校中，有電影的設備者凡 4000 處，本院在 300 無線電站中對於啟示兒童的藝術有特別工作，在 2 萬學校有無線電的設備。本院的工作範圍如下：戲院、音樂、電影、美術繪畫與雕刻、無線電、兒童的文藝創作與團體活動、跳舞、團體遊戲。本院與其分院亦在各地學校內工作，例如師範學校內關於音樂與美術的工作及計劃俱由本院擬定。

在學校以外，本院亦推行其工作，如音樂、美術、戲院、電影、無線電、團體活動，同時在成年人的俱樂部內亦有兒童組的各種工作。

政府已有命令，凡新建的公寓須有兒童室的設備以便本院推行其工作。

本院及分院對於前鋒團（Pioneer organization）、街旁廣場、鄉村夏令營等處，亦各負責進行兒童的美術教育。

本院注意研究，並得各級教師的合作，研究時利用器械問題表等以測驗兒童對於話劇、電影的反應等；並測驗他們對於自動活動的反應。

本院的研究工作，在下列刊物裡按期發表：《學校的美術圈》(*Artistic Circle in Schools*)，學校內美術圈的方法、俱樂部內的美術音樂戲園電影無線電，本院發行雙週刊一種，每期可銷 35000 份。

本院新近舉行歌唱競賽，預備選一最適宜於學校的歌，全國兒童送入的歌參加競賽者共 1902 種，得獎的歌印成一本，已分發 20 萬本。

20 巡迴團已在全國各處旅行，並推行工作。

本院採用系統的學科及函授學科，訓練各種教員，以便擴充本院的工作。

當 1934 年全國舉行兒童美術競賽會，兒童參加者人數甚多。

為激發兒童的美術興趣，本院編訂第一級及第二級的美術標準，凡及格的兒童可得標幟及小冊，列寧市得獎兒童四萬，莫斯科三萬，由此方法本院發現許多天才，特別是關於管樂、繪畫及跳舞。有許多美術圈亦因此組織起來，如演戲、文藝、唱歌及銅樂隊等。

本院有音樂組，鼓勵兒童，司製造樂器。他們用罐頭、食

物瓶、鉛瓶,或用木板、木片等做音樂器具。

本院有圖書陳列室,其內陳列許多國家的兒童作品,遠東有日本兒童的繪畫,惜無我國兒童的作品。陳列室內共用圖畫20萬種,內有1557種是比較優秀的作品。烏克蘭的兒童喜歡用鮮明的顏色,北冰洋的兒童喜歡用深色,顯示氣候對於美術的影響。星期日的早晨,一般的兒童不往禮拜堂(至少市鎮的兒童是如此的),但往戲園看戲。演者是藝術高明,受特別訓練者。余所見者是宗教戰爭的一幕歷史劇,內有牧師二人。兒童們見牧師出台(由牧師的服飾就知道他們的職業與態度),滿場的兒童俱嗤嗤作聲。我們以為蘇聯這種美術教育,充分地灌輸兒童的反宗教的意義與感情。

我國人最近參觀本院並在紀念簿中簽名者,有教育考察團包括程其保先生,後來者有陳鶴琴先生,余以英語致數語,大意如下:「關於蘇聯的教育工作,我有極深刻的印象。蘇聯的教育家無疑地要陶冶新人格以應付新生活。」

娼妓感化院(Prophelectarium)

娼妓感化院成立於11年以前,至1931年止全國共有32處,莫斯科有5處,近年來全國僅16處,莫斯科僅有1處,住院者俱出於自願,自付房飯錢,但享受免費教育的權利。蘇聯的娼妓是要登記的,登記時得黃色證一以志識別,全國有娼

妓 25 萬人，莫斯科有 2 萬人。自 1924 年起，政府決議組織感化院，僅莫斯科一院已拯救娼妓 2500 人。

　　本院有娼妓 345 人，住院期通常為一年有半，每日約有六小時的教育，包括常識教育、家庭教育及職業教育。其餘時間用在醫藥的救治、娛樂休息及團體活動，以及各種美術圈（文藝音樂）旅行與參觀等。

　　娼妓出院後的主要職業如下：82% 充店員，19% 為社會服務者，17% 繼續在技術學校工作，12% 任共產黨員並在黨內服務。

　　娼妓方入院時，據心理及醫學的測驗有 30% 是低能的。

　　已受感化的娼妓，由共產黨員的指導每年至少開會一次，討論關於各人的問題。

兒童戲園（Children's Theatre）

　　兒童戲園屬於兒童藝術教育中央研究院，今日是星期日，晨演《自由的福倫德斯》(*Free Flanders*)，描寫路德以前歐洲禮拜堂的腐敗。依本劇的情節，當時的人民，自虞有罪時可向牧師買得文書一紙，藉此請求上帝宣告無罪。有一貧民因此譴責牧師，但被判為信異教，並侮辱禮拜堂而被判死刑，其子誓復父仇，得勝，福倫德斯因此得着自由。劇中所表出者有歷史、愛情及勇敢，俱到極妙境地。

這是一個名劇園,專為兒童而設,觀劇者的年齡,約自
12 歲至 17 歲,演員是成年人,技術甚精,經驗豐富,是全國
聞名的藝術家。兒童對於劇情頗了解,亦頗欣賞,由他們的反
應可以知道的。譬如他們對於劇中的幽默,常時發笑,對於主
角的勇敢(如誓復父仇的自白)全場拍掌,對於牧師的腐敗十
分輕視(如擲碎紙於牧師等)。演員的動作是高度的藝術化,
佈景簡單而敏捷,一劇五幕,每幕是短的。兩幕之間僅休息三
分鐘。

有些兒童的反應是快的並是強力的。他們表現緊張的感
情時,教師們由劇場座位中起立,安慰他們,並勸他們鎮靜。
教師們坐在他們中間,遇劇中情節不明了時,向他們解釋。在
休息時。教師與學生時常討論劇中的情節。

柴德門夫人與余晚到兩分鐘,門閉,第一節完了,我們才
入內,兒童很守秩序,頗安靜,僅聞咳嗽聲。本劇快完時,聲
音漸雜,台上有人用聲筒勸大家安靜,俟秩序恢復後,才繼續
演去。

本園有座位約一千,今日滿座,因兒童不往禮拜堂去,只
有老年仍保持逢星期日往禮拜堂的習慣。

革命博物院(**Museum of Revolution**)

本院陳列俄國歷次革命的文獻及遺跡,並陳列幾次外國

革命的事實。俄國的全民革命自 Stenka Rasin 至 Lenin 俱陳列於此，特別是下列各年度：1760、1826、1905、1906、1917，並關於 1914 年的世界大戰，1911 年的中國革命，1925 年的中國五卅案，及日本關東勞動同盟的大罷工，亦各搜集並陳列許多材料。列寧的成語「除非把權給予蘇維埃，否則革命」，在本院得着有力地證實。院內有一大木箱，高度超過人之全身，外邊有條告曰「請來一看」，待遊人入內，一無所見，僅把自己關在箱內，因這是囚籠，當凱塞林二世時，農民革命領袖 Pugachev 就在此籠內喪失生命。

孫中山磁像一件，是羅英孝送給鮑羅廷夫人的，像的上首刻有總理遺囑。當蘇聯 19 周年紀念時，國民政府寄贈紅緞橫披一方，橫披四周有五色絲線及球，俱下垂。

戰爭文件、信札、公文、戰具、旗徽、革命領袖的照相、雕刻品等甚多，1887 年所造的大炮一尊，在 1917 年的革命時亦曾被用。

院內有一雕刻，為一壯年的塑像，站立一旁，作準備戰鬥狀。臉上表示奮鬥的決心勇敢，並毫不害怕；身體是十分強壯，分明象徵有力的革命鬥士。

院內有一部分陳列 1917 年十月革命之後的成績，如五年前計劃的統計及圖表，及 Magintorosk（Severdlovsk）的 Ball Bearing 工廠的主要用品等。遊人分隊，常由院內專家領導參

觀,並負演講之責。當某隊演講終了時,遊人中有一俄國鄉婦云:「我眼見 1905 年的革命,但我不充分了解那一次的勇敢與犧牲,今日看見許多遺跡,使我特別興奮。」

柴德門夫人云:「俄國政府的權力,經過每一次革命而遞減,工人階級的努力卻逐漸增多,其勢力亦逐漸加強。1917年十月革命時,工人與農夫遂握得政權。」我說:「革命的力量,此院完全表現出來;它的力量存在於全民的肩上,因俄國有好幾次革命,由全民或多數人民參加共產革命。」

二、工人生活與工廠

司塔林汽車製造廠(二十四・十・十一)

工廠有工人 32000 人。1917 年十月革命以後,不久即成立 Amo Auto Factory,規模甚小,以後逐漸擴充以至於現在,易名司塔林汽車製造廠。最惹人注意者是文化聯合團(Cultural Combinat),為促進工人教育而設,包括下列各部:(甲)工廠學校,幼年工如 16 或 17 歲工人入此校受職業及技術訓練一年半,有學生 1300 人,課程特別注重物理,機械及金屬學等。(乙)工人大學預科(Worker's Faculty),有學生 800 人,預備學生入大學,工廠以外的工人,入此校者可得津貼,工廠工人

入校者無之，但於散工後入校。有四年課程，注重機械工程、汽車製造等。（丙）高等專門學校（大學程度），凡工人大學預科畢業生可入此校，有學生 2000 人，課程凡五年可以修完。此校畢業生經政府考試及格者入工廠擔任專門職務。1934 年及格者 4500 人，1935 年至 10 月止及格者 2500 人，往考者除本校畢業生外，尚有國內同等學力的學生。

工廠學校成立於 16 年前，工人大學預科成立於 10 年前，高等專門學校成立僅 6 年。

工廠內有醫院（Polyclinic），工人可以無費得醫藥，醫院有 X 光線、手術室、眼科、普通診室等。

院長某女醫師云：「市鎮內各工廠，目前大致有完善的醫院。即在鄉村，離火車站 150 公里的地方，亦逐漸有醫藥的設備，這是可引為欣幸的。」

工廠學校內充分利用壁報，新聞紙剪裁的一種是關於意大利的阿比西尼亞的戰事。學生亦發行刊物一種。機械課堂及冶金課堂內有機器的模型及投影機。學生所用的桌適合、衛生，並有寫字台的設備。無線電室亦有適當的設備。

工廠內炎熱部分（Hot Section）如鍋爐及近旁，關於工作的性質，在理論方面，工人們在課堂裡已有討論，在實際方面，亦使工人先得經驗。

工人食堂有幾處，一處可容 500 人。余經過黑暗的通道，

入工人廁所的一部。一屋內無他物,僅恭桶二,男人用;旁一室為女人用,不隔斷。

　　本工廠規模極大,用地極廣。工人宿舍即在其旁。有一處新蓋工人住宅,標題曰「新住宅」,房屋寬敞,屋旁種花木,設備頗合衛生。

工會最高理事會(Supreme Council of Trade Unions)
(二十四・十・十四)

　　事前囑余預備問題,以便談話時有所遵循,余乃送去問題13道(附於本節之末),談話時集中第四題:「蘇聯的工會與資本主義國家的工會其主要區別何在?」

　　蘇聯的工會,其主要任務在推行社會主義,及發揚人類的快樂;至於資本主義的工會,在和資本階級奮鬥,以便工人們可以得着經濟及社會的利益。蘇聯的工會,在共產革命發端時即竭力摧毀資本主義。在 1917 年工會與社會民主黨員聯合奮鬥,目的在打倒資本主義的社會制度,設立蘇維埃。當時的蘇維埃,共產黨員佔少數。在莫斯科及 Donbas 區,工人傾向於共黨,因此兩處的工會最先共產主義化。

　　工會會員加入紅軍,他們對於十月革命作準備工作,共黨中央委員會,大抵由工會會員組成,乃十月革命最重要的中心團體。共黨執政權以後,工會的任務加多,參加政府的工作,

如工農專政。關於建議及立法等問題，工會亦負重大的責任，如工會與第三國際的關係。

工會其他的主要任務，是生產的統制。凡工廠的計劃、管理、工人的待遇（工資的決定）等俱由工會負責。工會注意工人的幸福，務使工人得着各種權利，使他們得着心理的安慰……在此種情形下努力增加生產。譬如團體競爭，即依照上述的原則推進。

工人尚有他種幸福，如文化與休息公園、衛生的設備、美術的心賞、保護的法律等，使蘇聯的工人對於文化有廣而深的了解與心賞。就大體言之，蘇聯人士的觀點，以為國內工人的政治、經濟與社會的利益，非資本主義的工人所能希冀者。

（附）蘇聯的工會（二十四・十・六）

（一）在蘇聯何人可入工會為會員？他們的責任與權利如何？

（二）簡論蘇聯的工會制度，包括自最低級的工會至最高級的工會。

（三）蘇聯的工會對於下列每一種機構的地位與關係如何：（甲）政府（即雇主），（乙）工廠委員會，（丙）合作社，（丁）集合農場，（戊）教育機關及學校。

（四）蘇聯的工會與資本制度下的工會其主要區別如何？

（五）蘇聯採用何種獎勵辦法，使工人增加生產？這些辦法成功到何種程度？理由如何？

（六）對於擬訂勞工法規，蘇聯的工會處於何種地位？

（七）哪些是現行的勞工法規？他們是如何施行的？

（八）對於施行社會保險，蘇聯的工會處於何種地位？

（九）工資如何決定？哪些是決定工資的原則？決定工資的機構如何？「社會工資」是甚麼？

（十）莫斯科的工廠工人，每月平均可得工資若干？最高與最低工資各若干？

（十一）莫斯科的單身工廠工人，每月平均的生活費若干？已婚的工廠工人，每月平均的家庭生活費若干？（生活費的主要項目，應包括食品、衣服、房租、燈油、燃料及雜項如教育、娛樂、健康等費。）每項應分列。

（十二）哪些是莫斯科的主要工會？他們的主要活動與效能是甚麼？

（十三）略舉蘇聯的主要參考書並列外國文書籍若干種？

汽車零件製造廠（二十四・十・十五）

廠於 1931 年設計，次年開工。最初蘇聯的機器，俱由外國運入，近年逐漸自造。本廠製造鋼球、零件等（Ball Bearing），大致為汽車、自行車等所用。全國有兩廠，第三廠

正在建造中。本廠有工人 18000 人，逐漸增加，至 1937 年人數將比現時加倍。每年出品（各種零件）總數為 2500 萬件，在 1937 年此數要加倍。工人分三班，七小時為一班。工人分團（Brigade）自 7 至 28 人為一團，依照團體競賽（Socialist Competition）提高工作效率。突擊工人（Shock Worker）可以得獎，但皆名譽獎，種類甚多，如：（甲）機器上插紅旗，（乙）贈與列寧像，（丙）歌劇戲院或他戲院免費券（院內前排座位，大致俱為他們保留），（丁）公園免費券，（戊）電車免價券，（己）電車入門優待券（電車的一門為入口處，入車者須依照次序。另一門下車，亦依各人所佔位置的次序。乘客擁擠時，下車頗感困難。但工人持優待券者可於在下車的門入電車，因此得到下車時的方便）。工廠內滿貼增加生產的標語及鼓勵工作效率的標語，例如「參加技術訓練班，勉為突擊工人」，「協助第二次五年計劃的成功」。

本廠工人有俱樂部、學校、消費合作社、寄宿舍，俱是新的。

鐵路工人心理生理中央實驗所（二十四・十・十六）

實驗所在一古舊的大屋內，這屋在革命前是公寓，共佔四街，有十個進門。革命後充公，政府仍用為住宅。在此住宅內約住一萬人。房屋破舊，光線不充，實驗室內有科學儀器

多種。火車頭工程師有火車頭,有鐵軌,可以行車,惟俱是模型,所佔地位不大。

專家共 67 人,分四組,其主要者為心理、生理、醫藥、機器等。

實驗問題之一是火車司機員(Train Dispatcher),研究他的心理反應、工作環境效率等。利用美國智力測驗,軍隊測驗,分析司機員的訓練與經驗;然後測驗他的效率(七小時班、八小時班、十小時班等。)

在 1935 年 5 月 3 日大阪 Prof・Takaori 來此參觀。

勞動營(Bolshevo Labor Commune)(二十四・十・十七)

本勞動營在莫斯科北郊外,離市約 35 公里,坐落於一村的中間,村有人口 12000 人。營四周有樹,地極幽靜。1924 年成立,木屋兩幢,由司塔林提議,共黨指導,屬家事委員會的政治組,起始僅有少年因犯 16 人,在營內授以木工。當時的原則是:不偷,不飲酒,不說謊;因共黨對於人俱有信心,願意改善不論哪一種人。

十年以來,本營有 3400 人(內有女子 300 人)。設備包括:醫院一,託兒所一,幼慈院一,工廠若干所,食堂一,運動場一,圖書館一,學校若干所,自小學至工科大學,住宅若干所(分單身男,單身女,及已婚者)。

工廠分若干部分，如銷皮、體育器械、棉紡棉織、冰鞋製造、木工網球拍子等，本營工人及村內加入的工人共 6000 人。

組織概況如下：

（一）評議委員會：對於工作及人事，由本委員會管理之。討論工作的優劣，或決定男婚女嫁等。

（二）糾紛：各人間的糾紛，或本營各人由莫斯科歸營酗酒等事。

（三）生產：由各工廠負責。

（四）經濟：衣服可先領，俟得工資後扣還，住房的分配按各人的需要而定。

（五）招收：由監獄或改良院裡選出少年竊賊，年 17 與 22 歲間者送營。

（六）文化：由各學校負責。

本營由經理總其成，有助手三人。行政方面各事集中於中央局，局員稱為 activists。營內各部分用委員會制，其性質已如前述。

營中各人受強迫教育，自小學至大學。各級教員現有 110 人。畢業生中有工程師三人，在外服務。與教育界及各機關有連絡，常有專家來演講。此外尚有美術圈，注意下列各端，即藝術、自動、音樂、足尖舞、新鮮空氣的吸收等。

本營的設立在全國為最早者，類似之營在國內共 18，他

處俱來此見習或參觀，並徵求人才。

和我們談話的營長是過去的竊賊，他是完全被感化了。食堂內有一女廚司，從前是一個賊，被判監禁十年。她已在此三年，上課並學烹飪。

營長云：「我們初來此時，村內的人多不願意和我們往來，因我們從前有不名譽的歷史。近來有些村人，把女兒嫁給我們的朋友。」按營章，可請假往莫斯科，但如晚歸或酒醉，必報告委員會受適當的處置。

有一個人是油畫家，他替政府要人畫過好幾個像，亦替自己畫像，聽說有一張畫，某美國人願出美金 21000 元，尚未出賣。營內的各種工作，都是付工資的。

中央勞工院（Central Institute of Labor）

蘇聯政府，每年撥 50 萬盧布作為本院研究費，15 年以前本院屬於工會最高理事院（Supreme Council of Trade Unions），後屬勞工委員會（Commissariat of Labor）。本院最早五年的工作，注意精技工人的訓練。當時有 200 種職業，共需要 50 萬技工，如建築業、冶金業、航空業等。最顯著的成績是工人訓練期的縮短：本院成立以前，馬達工人的訓練期為四年，本院將其縮短為五個月，建築業等亦同，雖所縮短的時間，因技術與職業而異。男女工人受同樣的訓練，蘇聯的女工

甚多，除家庭服務外，航空有三分之一是女工，礦下工人有二
分之一是女工。

旋本院注重研究工作的效率問題，本問題的一重要原素是
工人的組織，如工人逐漸有了組織，他們的出品可以慢慢地增
加。本院的經驗是工人的組織改良以後，效率可以增加一倍或
一倍以上。

其次是技術的改進，如機器的改良是。機器由國內製造，
價廉，效率高。

復次是疲倦的研究；工廠每日在工作時間內把工人分班，
每班又分成幾段，每兩段中間有休息，在普通情形之下，每 15
分鐘的工作有兩分鐘的休息，在休息時工人作深呼吸等。

本院的研究所以可以總括為兩部：(一) 關於工人者，(二)
關於技術者。

勞工保護院 (Institute for the Protection of Labor)

本院前述勞工委員會，現屬工會最高理事會，是研究機
關，成立在 10 年前，目下在全國有 13 所。各所有特別注意
點，莫斯科的機關，特別注意方法的研究，研究的問題大半在
生理實驗室、心理實驗室與化學實驗室裡，此外即在工廠，將
研究所得的成績貢獻於工會，預備作為向政府的建議，作為訂
立勞工法的基礎。工會每年津貼 250 萬盧布，作為經常費。本

院有工作人員 400 人，關於空氣流通的試驗，負責的工程師有 34 人，正在努力推進其工作。

生理試驗室注重關於工人與工作狀況與工廠環境的研究，例如疲倦、長工作時間、鍋爐的安全、眼的保護、工廠內空氣的適當情形等。

心理試驗室注意關於工人心理、工人職業的選擇與訓練、工人習慣安全的設備等。

化學實驗室注重工廠衛生，如光線、空氣、毒質、塵埃等問題的研究。

統計組織注意工人災害等分析，工會以本院的研究結果為對於工人問題各種討論的根據，將所有的建議貢獻於人民委員會，以便訂立勞工法。

在十年之內，本院印行小冊數百種，有定期刊物，曰「勞工的衛生與安全」，用俄文發表，但有德文的總結，自 1923 年起，每月出版一次。本院圖書館有書六萬本，包括外國文的書報。

考安鐵路工人俱樂部（Kor...Railroad Worker's Club）

考安俱樂部在某晚開會歡迎有些鐵路工會的工人新近投入紅軍者。本俱樂部屬於鐵路工人工會，並受該會的指導，莫斯科共有同樣俱樂部六處，革命後的第一年鐵路工會即成立於

莫斯科，惟規模頗小，近年來會員增加，工作亦擴充。鐵路工會每年的預算為 20 萬盧布，鐵路工人每月工資為 100 盧布或以上者，每年納會費 1 盧布，即可自由加入俱樂部，並得介紹家眷入俱樂部。

俱樂部內有：（一）圖書館；（二）共產黨文獻圖書室；（三）美術圈（音樂、藝術及戲劇）；（四）老年與少年人接待室；（五）無線電室，可與各鐵路工人俱樂部收放無線電；（六）火車頭工程實驗室，關於火車頭各種問題無費演講。

國內最有名的火車頭工程師是會員，他有 26 年的經驗，曾得交通委員會的獎品，往往被請在鐵路工程師學會演講。公餘喜歡唱歌詠劇，每日於可能範圍內抽出兩小時作為練習。共產黨曾請他充某音樂院院長，但不就。柴德門夫人云：「一個鐵路工人，同時是一個有名的音樂家，這種例子在蘇聯是常有的。只要個人有能力，今日雖是無聲無息的人，明日可在政府任要職，但入款並無顯著的增加。在我國交誼是最要的，如朋友的急難，我必須於可能範圍內，盡力援助，雖這種援助有時候妨害我自己的工作。」

歡迎會中有些會員在大禮堂演講，繼以話劇及遊戲，並用咖啡及點心招待紅軍新軍士、會員，及其家屬與來賓。

三、集合農場

白薯與蔬菜農場（二十四・十・十九）

　　集合農場 Iletich Lenina 在莫斯科郊外，離市約 25 公里，離電車盡處約 2 公里。成於 1930 年，那時參加者有農家 11 戶，兩月以後，其數增至 37 戶，現有 150 戶，共 750 人。本農場共 131 hectare，內中 40% 種白薯，餘種蔬菜、蒜、水果等。全村有人口 2785，就中 40% 從事於集合農場。本農場由村理事會（Village Council）管理之，村民開大會時舉經理一人，任期無限制；各種活動受共產黨員的指導，指導員由莫斯科去，有時農場經理或其他職員入市相商。主要目的在增加農作物的生產，改善耕地制度，改良農民生活，及改進土地政策等。

　　耕地屬於農場，永遠不能易主。當秋收時，每 18 噸白薯給政府 3 噸作為租稅，其餘 15 噸，農場各戶按工作日數分配。政府只對於白薯收稅，其他作物無稅。在 1935 年本場農夫，最少者得白薯 4 噸。

　　本農場每農戶分得 0.25 hectare 為種菜蔬之用，又分得 0.75 hectare 為種水果等之用。這些作物，每農戶可自用，或自賣，不歸農場。每農戶可自己養牛、豬及雞，亦自用不歸公賬。最初實行集合農場時，凡各種農場出品俱歸農場，結果不

滿意；例如各農戶的小孩數目不等，各戶對於牛奶的需要亦不同，因此以後改用各戶自己養牛，所需要的牛奶，可以按照各家的小孩而定。

農場的工作時期大約自 5 月 1 日至 10 月 1 日。在此期以外，各農戶可替自己做工，或經營副業，如鐵工、磨麵、養馬，或在村內工廠（或市內工廠）做工。

土地分段，每農戶按段工作，工作時有工資，收成分配時按段計算。

託兒所各童正在午餐之後，俱入睡，臥房甚溫暖，有護士一人，照管兒童二十人。每童有臉布一塊，上有一家畜或獸以誌識別。

學校有七級，學生 650 人，村內兒童及農場兒童俱在此入學，成立於 1931 年。前鋒團有團員 125 人。每年經費為 90000 盧布，教員 13 人。學齡兒童俱在校內，因教育是強迫的。

農場主席是一位年約 50 的太太。革命以前她是文盲，目下她能讀新聞紙。她和丈夫，是有能力並勤儉的農人，兩人分得的收成，比他人常加一倍。村理事會主席告訴我們，他每月賺 200 盧布，約等於市內工廠工人每月工資的一半。

白薯收款之後，先向政府納稅，餘分給各農戶，並留下籽種，入倉庫。倉庫內亦藏有 Mekada，這與北平的匹辣相似。

本農場亦出大量的紅菜頭。

　　豬欄由一位女農夫料理，環境頗潔淨。

　　磨麵廠以前用水為原動力，現用電力。這是村的公有財產，各農夫多可拿農作物來磨。

　　農場有公共食堂，多數的人多在此用膳；既比較經濟，且得着社會生活。各人可在此會友、閒談，並可得着新聞與消息。

　　第一療養院由醫師及護士各一人管理之。

　　農戶的屋用小木段造成，窗極多，屋內外常種着花。

　　獸糞常在路邊，呈現不潔之狀。路是泥鋪成的，下雨後難以行走。某農婦對我們說：「你們雨後來參觀，怎樣不穿套鞋呢？」

責任編輯	許琼英
書籍設計	彭若東
排　　版	肖　霞
印　　務	馮政光

書　　名	浪跡十年之閩粵、南洋記聞
作　　者	陳　達
出　　版	香港中和出版有限公司 Hong Kong Open Page Publishing Co., Ltd. 香港北角英皇道 499 號北角工業大廈 18 樓 http://www.hkopenpage.com http://www.facebook.com/hkopenpage http://weibo.com/hkopenpage Email: info@hkopenpage.com
香港發行	香港聯合書刊物流有限公司 香港新界荃灣德士古道 220-248 號荃灣工業中心 16 樓
印　　刷	美雅印刷製本有限公司 香港九龍官塘榮業街 6 號海濱工業大廈 4 字樓
版　　次	2021 年 4 月香港第 1 版第 1 次印刷
規　　格	32 開（148mm×210mm）192 面
國際書號	ISBN 978-988-8763-06-1 © 2021 Hong Kong Open Page Publishing Co., Ltd. Published in Hong Kong